225

LES
RUINES KHMÈRES

CAMBODGE ET SIAM

DOCUMENTS COMPLÉMENTAIRES D'ARCHITECTURE,
DE SCULPTURE ET DE CÉRAMIQUE

PAR

LUCIEN FOURNEREAU

ARCHITECTE
CHARGÉ D'UNE MISSION ARCHÉOLOGIQUE PAR LE MINISTÈRE DE L'INSTRUCTION PUBLIQUE
ET DES BEAUX-ARTS

Album de cent dix planches en phototypie

PARIS
ERNEST LEROUX, ÉDITEUR
28, RUE BONAPARTE, 28

1890

Tous droits réservés.

Les planches contenues dans cet album sont le complément nécessaire du premier volume paru sous le titre « Les ruines d'Angkor ». Dans la première partie nous nous étions surtout attachés à donner des vues d'ensemble des monuments décrits. Nous nous proposons ici un autre but : c'est de faire connaître l'Architecture, la Sculpture et la Céramique des Khmers dans tous les détails de leurs motifs et de leurs procédés. C'est pour cette raison que nous avons adopté, non plus l'ordre historique comme dans le premier volume, mais l'ordre architectural, et que nous passons en revue successivement toutes les parties dont se compose un édifice.

Un certain nombre de planches reproduisent des photographies tirées sur les lieux mêmes. Les autres ont été prises au Musée Khmer du Trocadéro : elles proviennent des moulages qu'ont rapportés du Cambodge et du royaume de Siam les missions de Doudart de Lagrée, Francis Garnier et MM. Delaporte, Aymonier, Filoz, Faraut et Fournereau.

C'est à la bienveillance du Ministère de l'Instruction publique et des Beaux-Arts que nous devons de pouvoir publier ce deuxième volume. Une autorisation courtoise de M. Larroumet nous a permis d'accomplir au Musée les études nécessaires ; un rapport favorable de M. X. Charmes nous a fait accorder la subvention dont nous avions besoin. Nous leur adressons, à eux et à Monsieur le Ministre des Beaux-Arts, nos très vifs et très respectueux remerciements.

LES RUINES KHMÈRES

BERTHAUD, FRÈRES
IMPRIMEURS
9, RUE CADET, 9
PARIS

PL. 1
ANGKOR-THÔM
FRAGMENTS DIVERS DE DÉCORATION

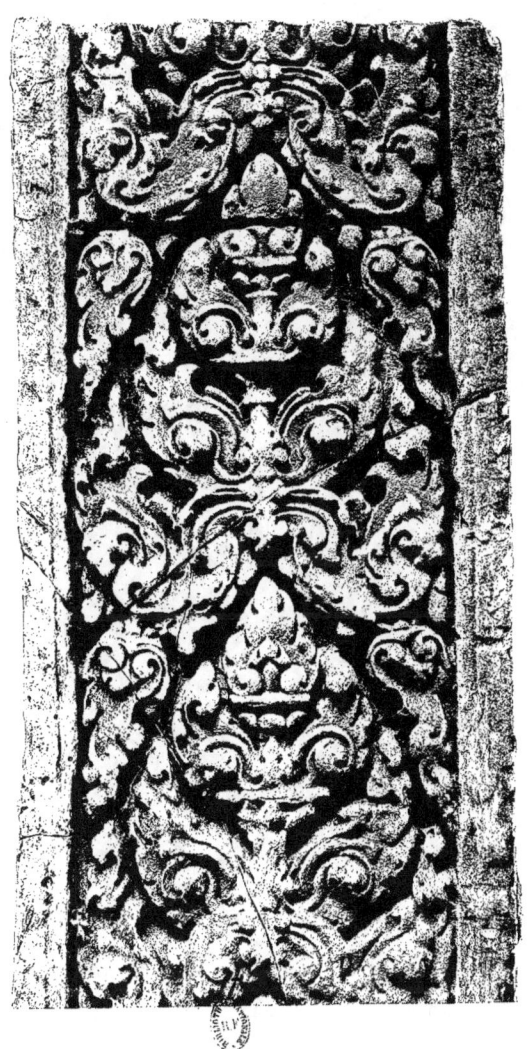

Pl. 2

PIMEAN-ACAS, DANS ANGKOR-THÔM

FRAGMENT DE PILASTRE

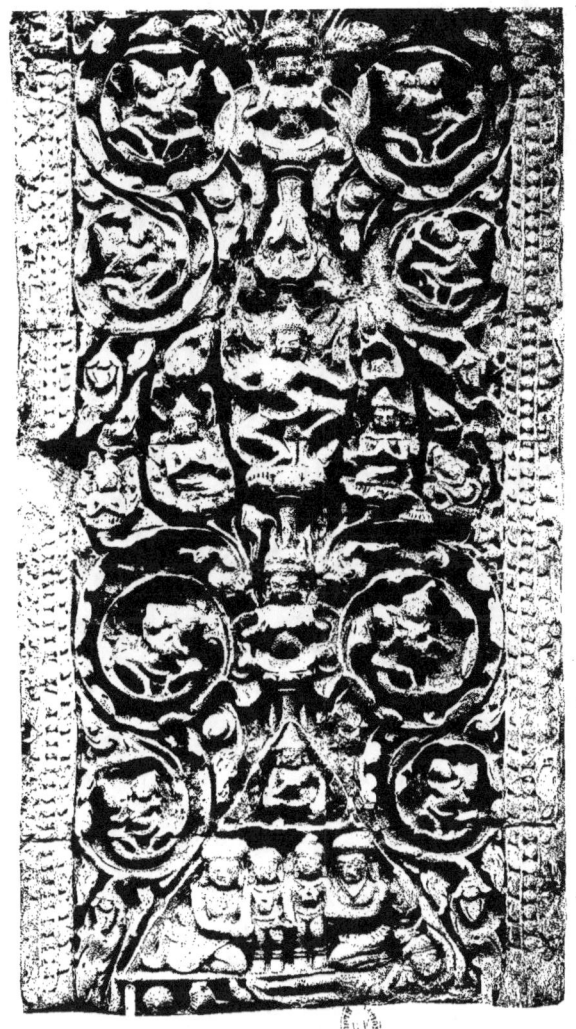

PL. 3
BENG - MÉALÉA
FRAGMENT DE PILASTRE

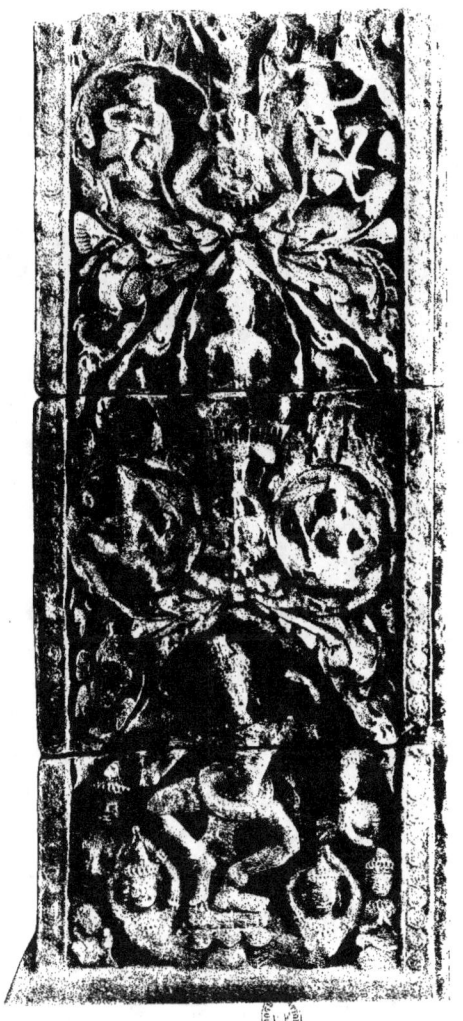

PL. 4
BENG-MÉALÉA
FRAGMENT DE PILASTRE

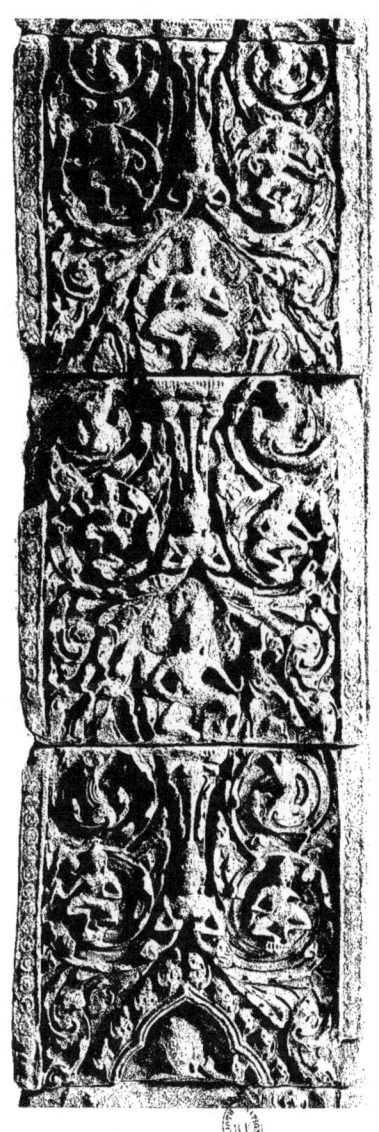

Pl. 5
BENG-MÉALÉA
FRAGMENT DE PILASTRE

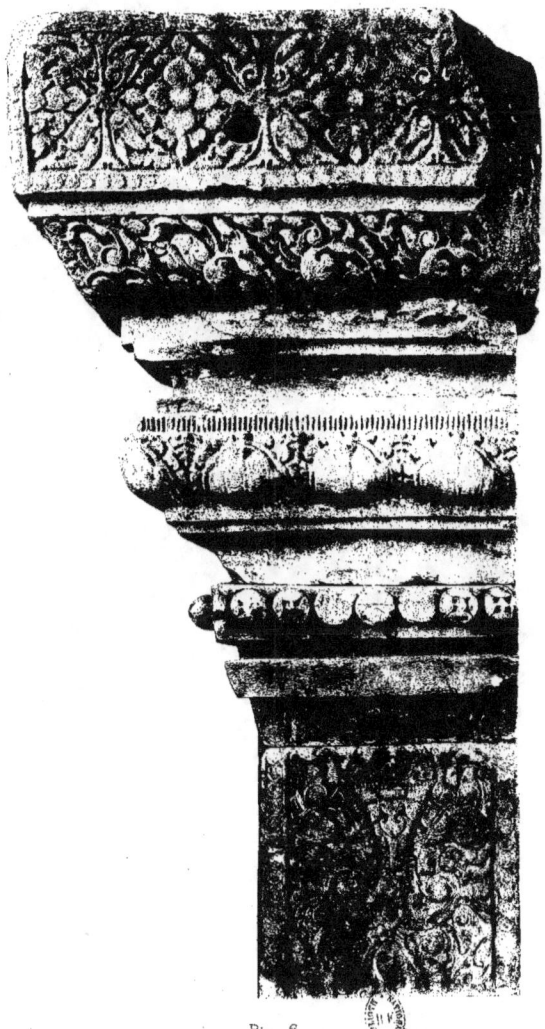

PL. 6
BENG - MÉALÉA
FRAGMENT DE PILASTRE ET CHAPITEAU

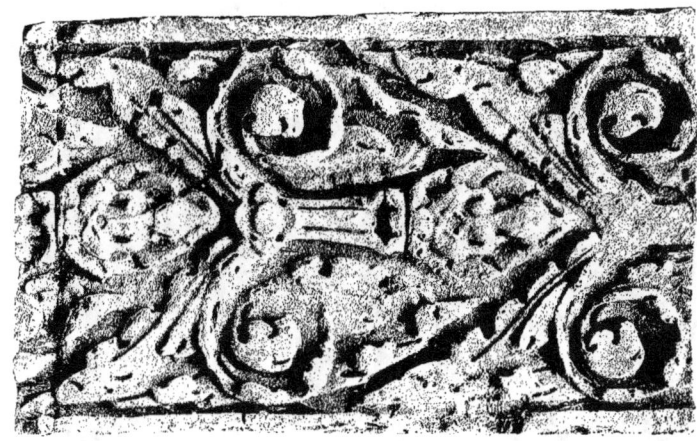

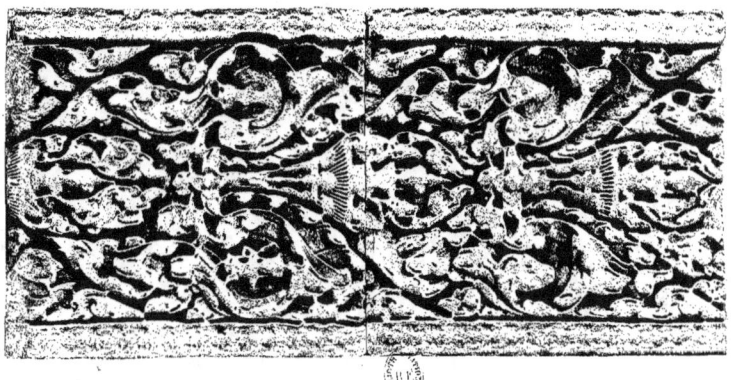

THAMMA-NÂN — PL. 7 — BENG-MÉALÉA

FRAGMENTS DE PILASTRE

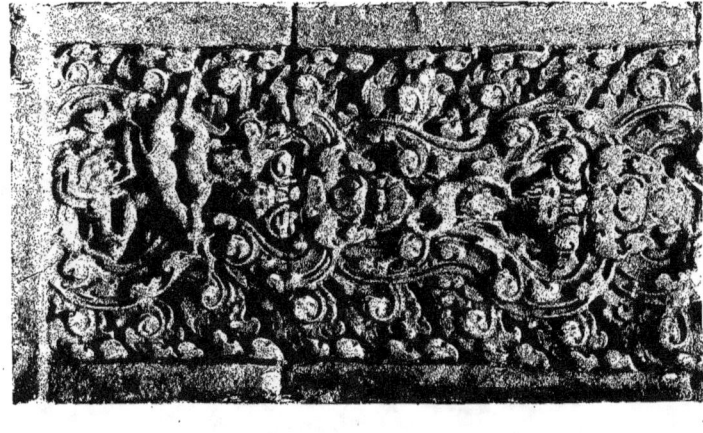

THAMMA-NÂN

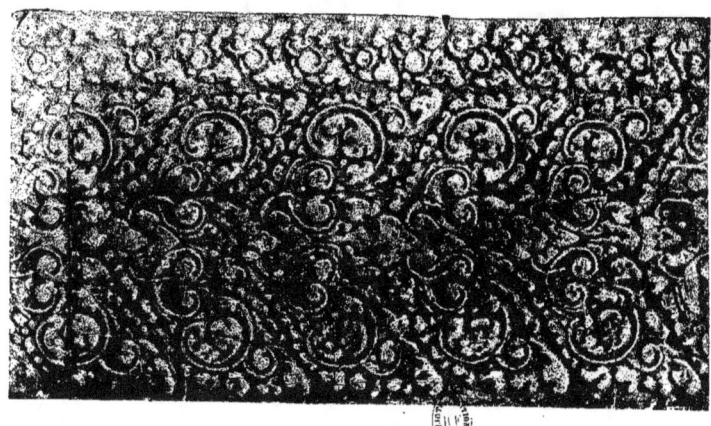

ANGKOR-VAT

Pl. 8

FRAGMENTS DE PILASTRE

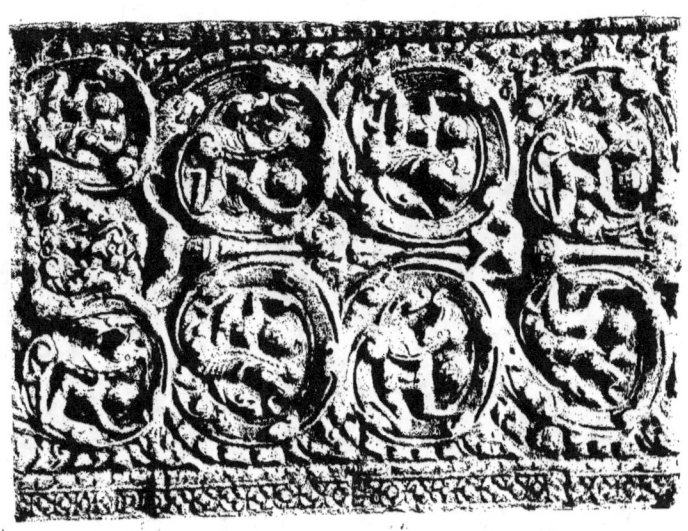

TA-PRÔM

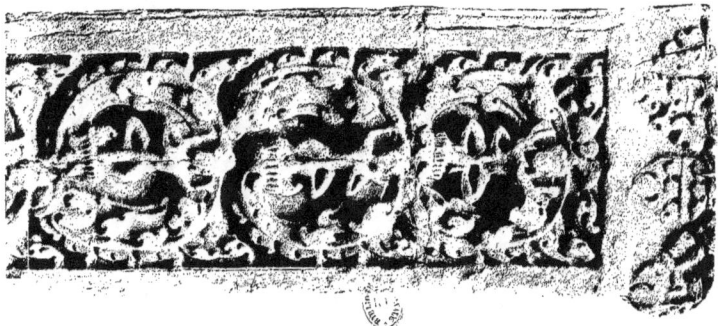

THAMMA-NÂN

PL. 9 — FRAGMENTS DE PILASTRE

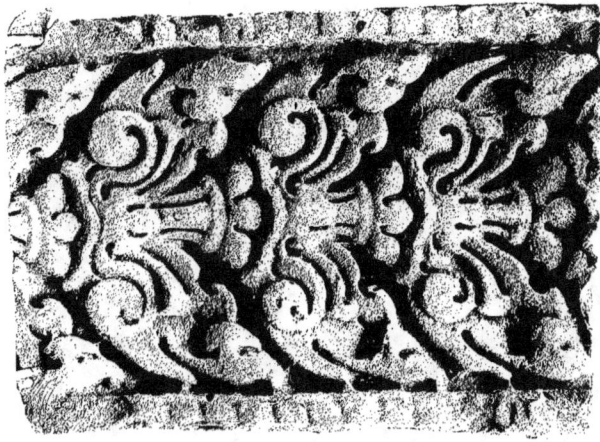

Pl. 10

BARAÏ-MÉ-BAUNE — THAMMA-NÂN

FRAGMENTS DE PILASTRE

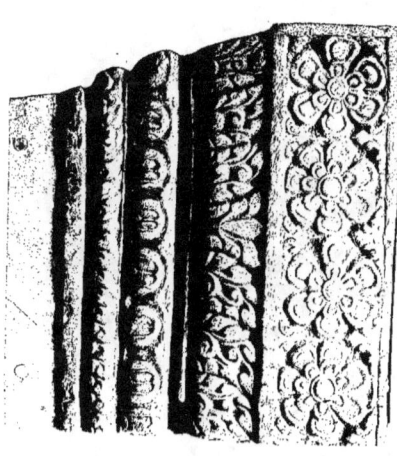
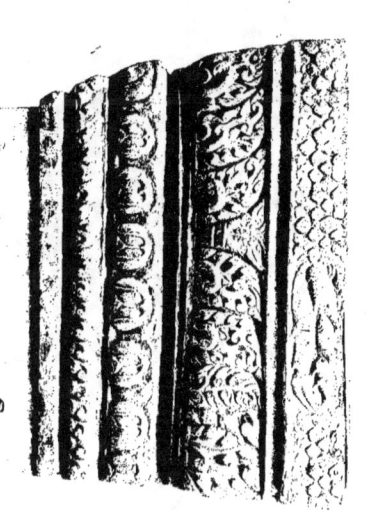

Pl. 11

PHNOM - BACHEY

CHAPITEAUX DE PILASTRE

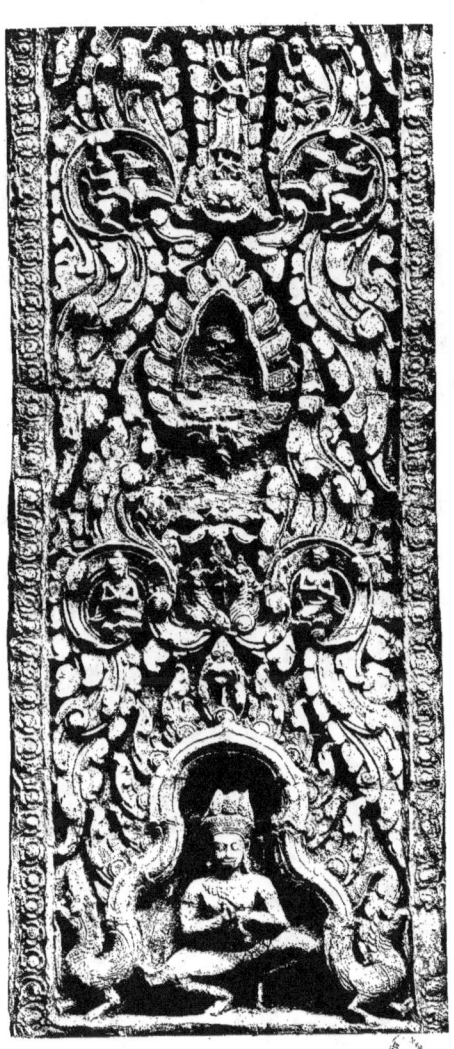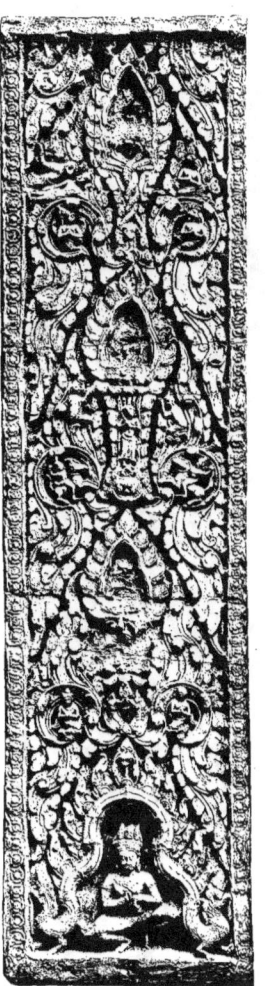

PL. 12
PONTEAY-PREA-KHAN, PRÈS ANGKOR-THOM
FRAGMENT DE PILASTRE

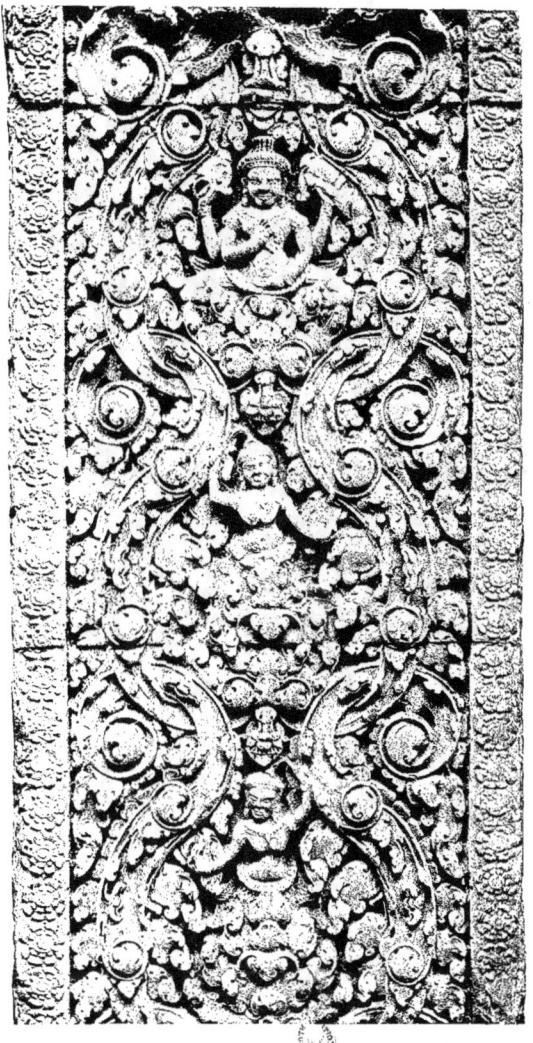

PL. 13
ANGKOR - VAT
ENTRÉE OUEST — FRAGMENT DE PILASTRE

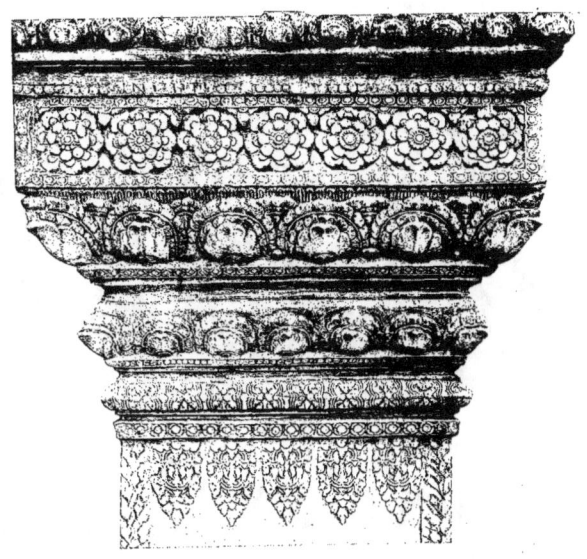

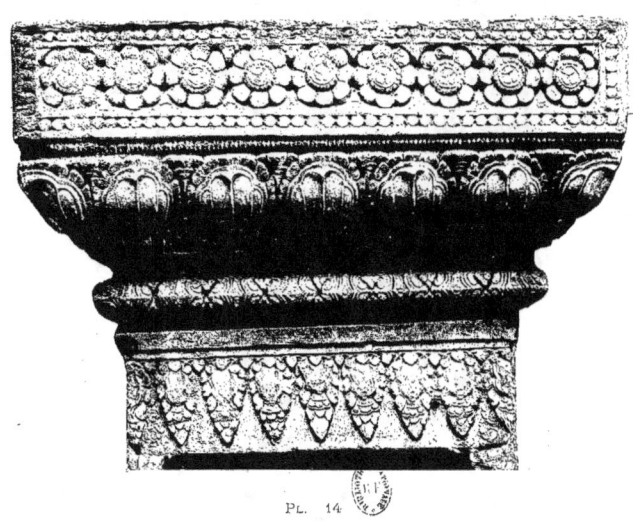

ANGKOR - VAT

CHAPITEAUX DE PILIER ET DE PILASTRE

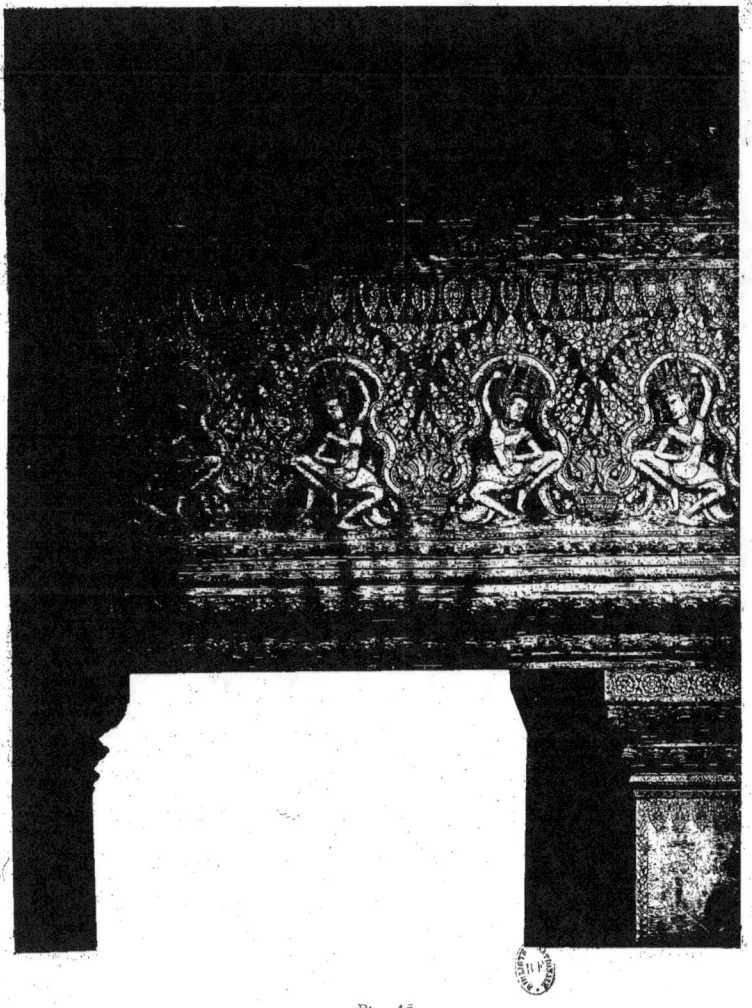

PL. 15
ANGKOR - VAT
ENTABLEMENT — GALERIE EN CROIX

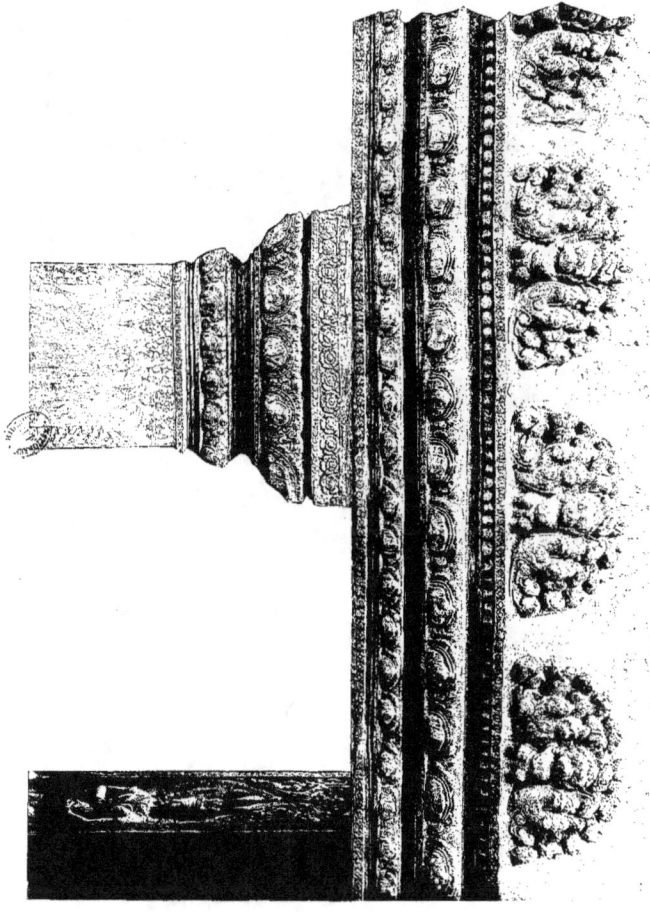

Pl. 16

ANGKOR-VAT

TOUR CENTRALE — CORNICHE DES GALERIES

PL. 17
ANGKOR-VAT
TOUR CENTRALE : LINTEAU RELIANT DEUX PILIERS

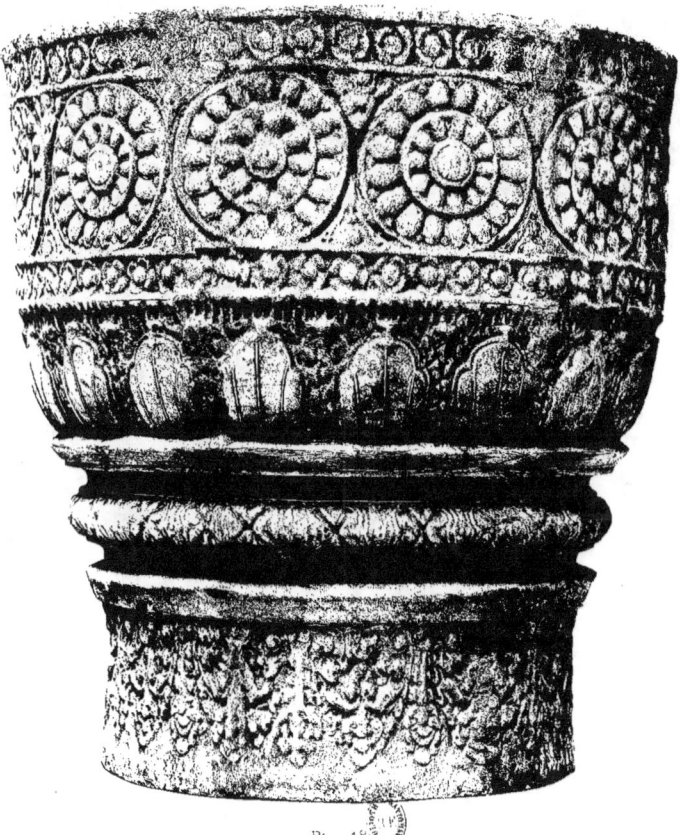

ANGKOR - VAT

CHAUSSÉE EXTÉRIEURE FACE OUEST

CHAPITEAU D'UNE DES COLONNES AU DROIT DU MUR DE SOUTÈNEMENT

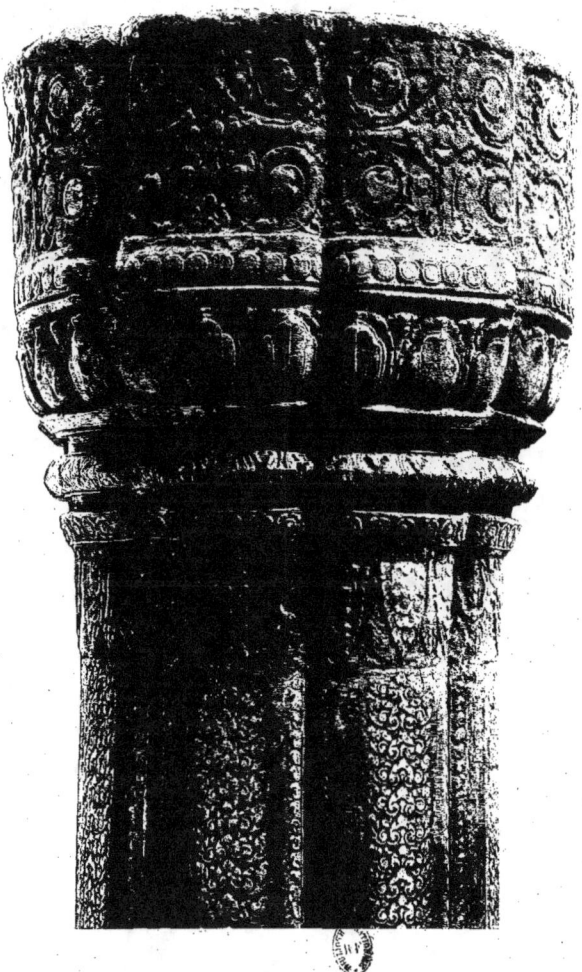

Pl. 19
ANGKOR - VAT
TERRASSE CRUCIFORME A L'OUEST DU MONUMENT
CHAPITEAU D'UNE DES GRANDES COLONNES AU DROIT DU MUR DE SOUTENEMENT

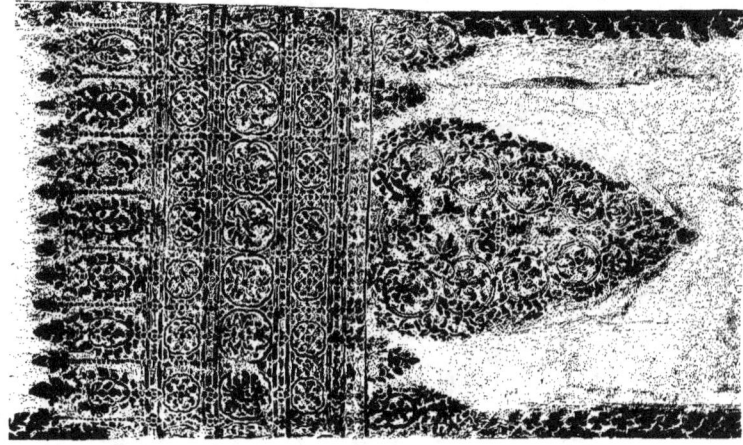
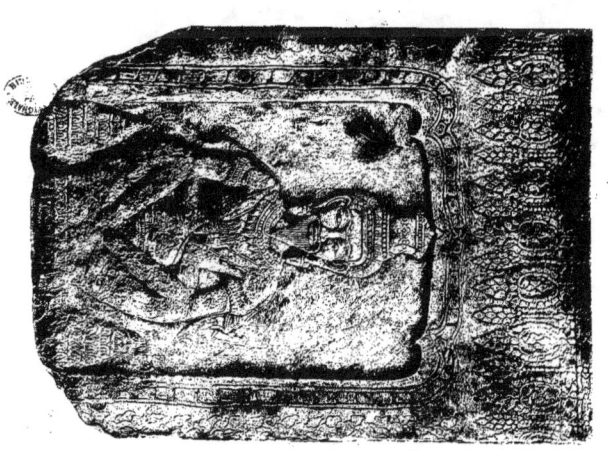

PL. 20

ANGKOR-VAT

TOUR CENTRALE : ORNEMENTATION AU 1/3 DES PILIERS DE GALERIES
GALERIE EN CROIX : MOTIF DE BASE DES GRANDS PILIERS

PL. 21
ANGKOR-VAT
ORNEMENTATION D'UN DES TABLEAUX DE PORTE

PL. 22

ANGKOR-VAT

FRAGMENTS D'ORNEMENTATION DES TABLEAUX DE BAIES ET DE PORTES

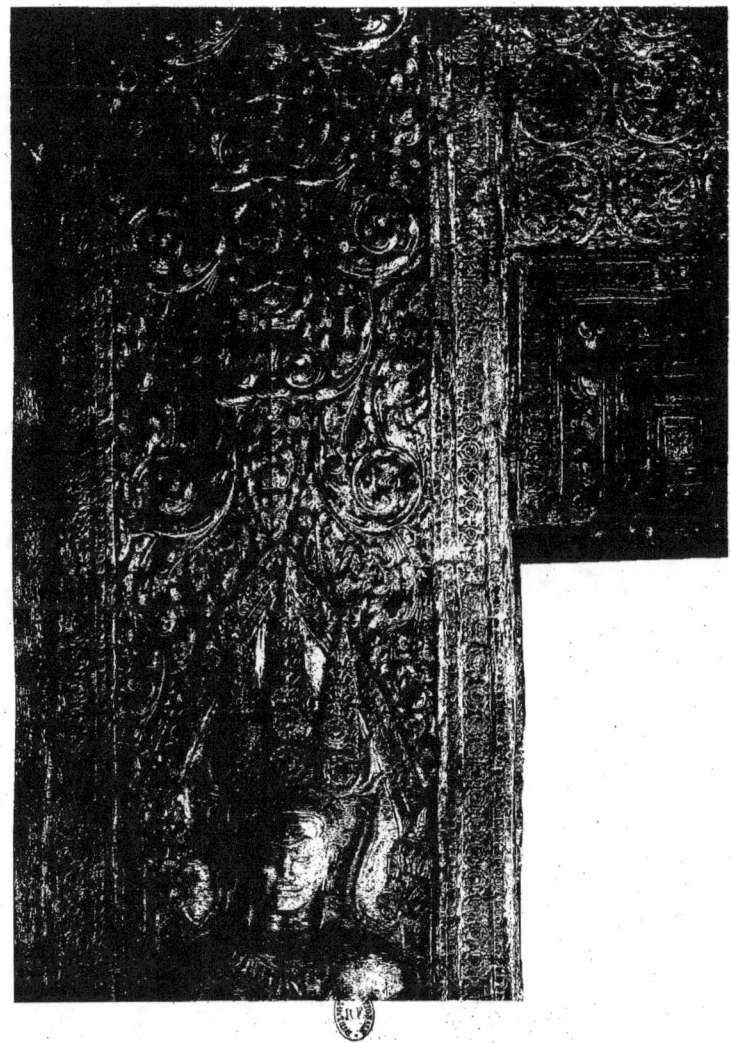

PL. 23

ANGKOR - VAT

TOUR CENTRALE — FRAGMENT DE PILASTRE ET DE LINTEAU

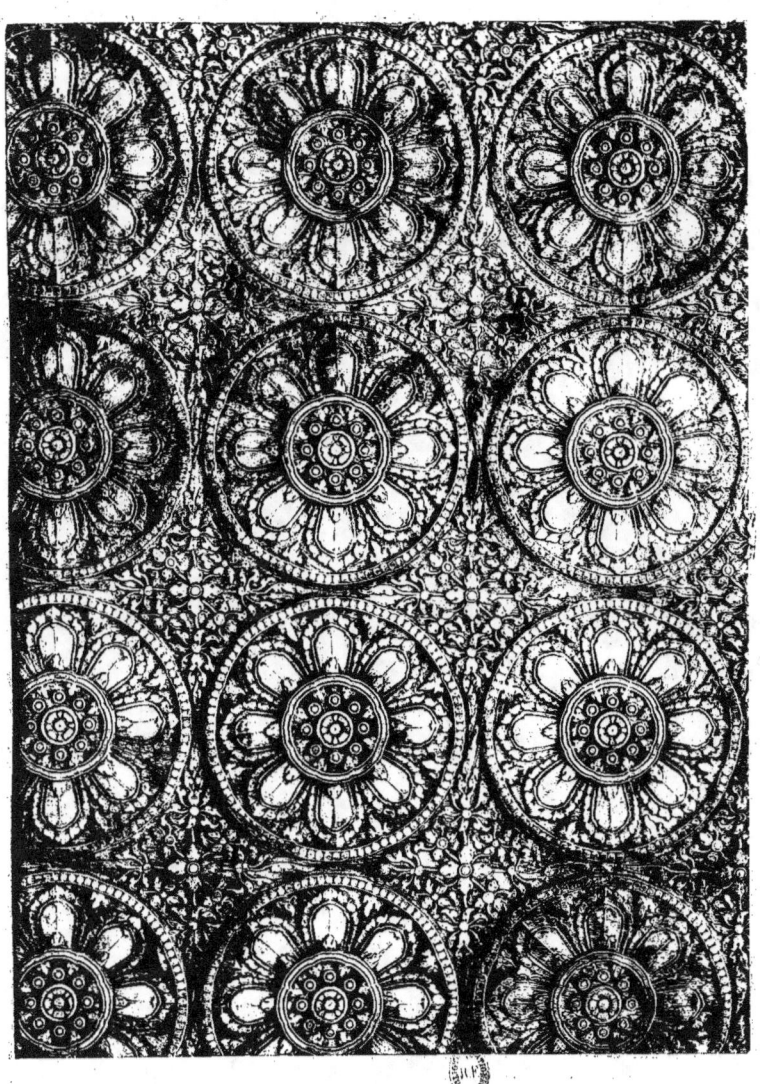

Pl. 24

ANGKOR - VAT

PLAFOND EN BOIS DE LA GALERIE EN CROIX

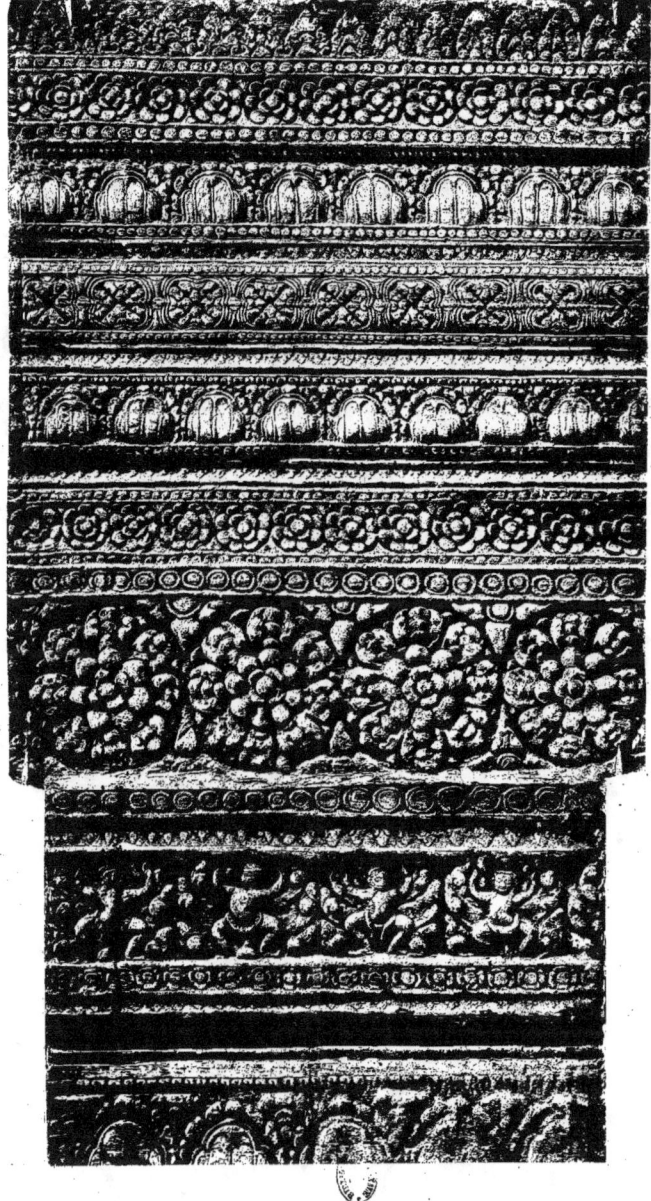

PL. 25
ANGKOR - VAT
ENTRÉE OUEST — LAMBRIS DES PASSAGES A NIVEAU

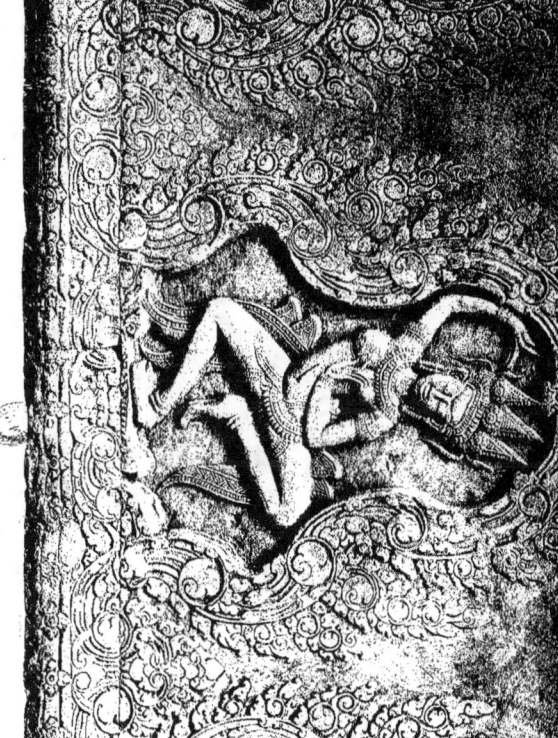

PL. 26

ANGKOR-VAT

LAMBRIS DANS LES GALERIES DE L'ENTRÉE OUEST

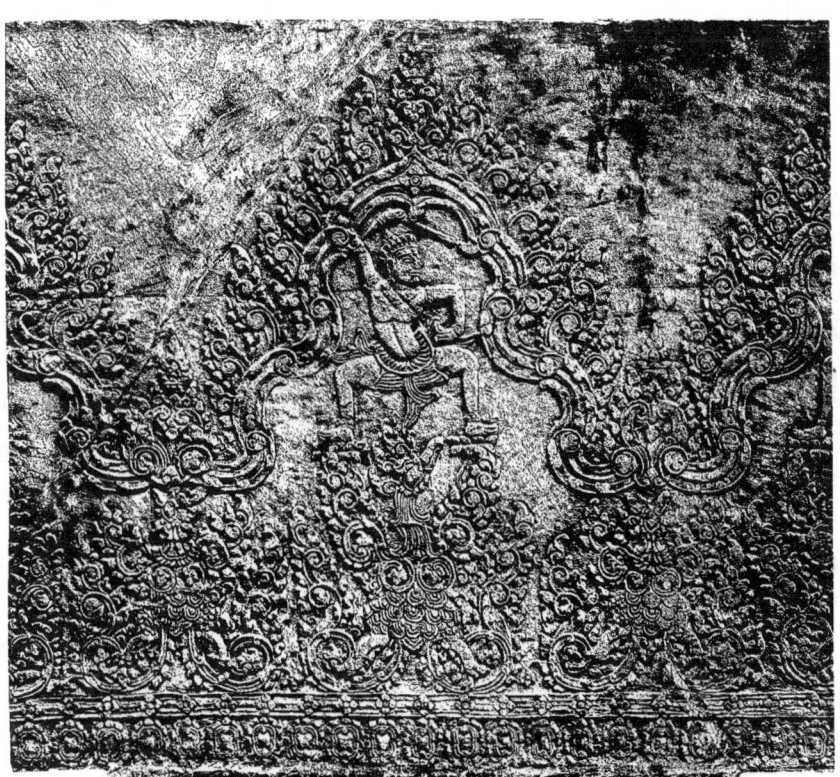
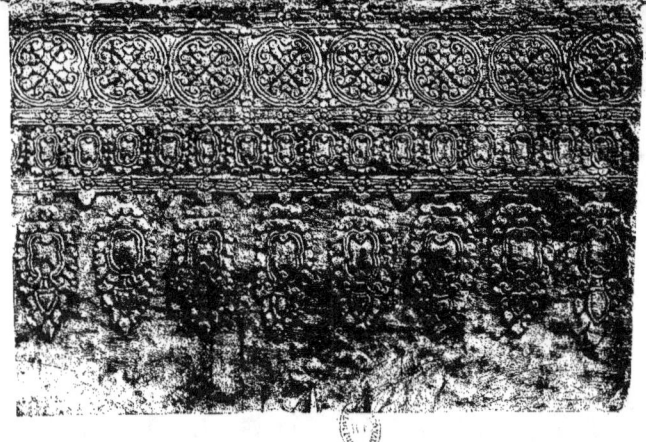

PL. 27
ANGKOR-VAT
ENTRÉE OUEST — LAMBRIS DANS LES GALERIES DE LA TOUR MÉDIANE

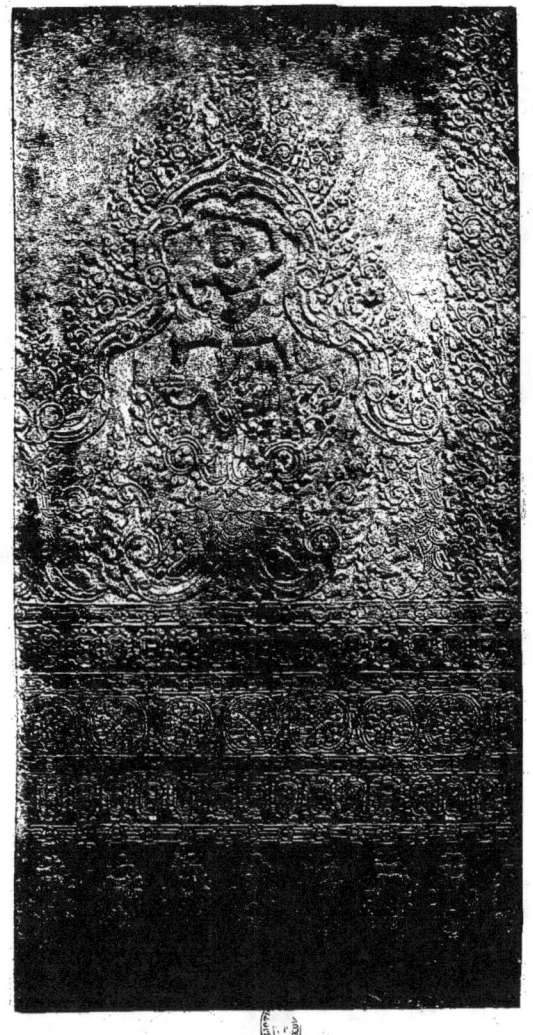

ANGKOR-VAT

ENTRÉE OUEST — LAMBRIS DANS LES GALERIES DE LA TOUR MÉDIANE

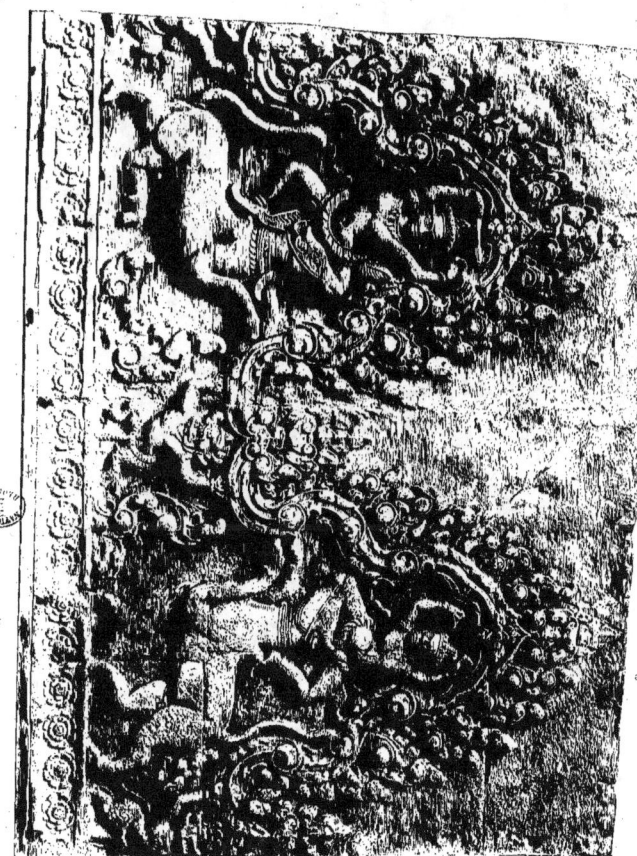

PL. 29 ANGKOR-VAT

ENTRÉE OUEST (COTÉ DU PARC) — FRISE AU-DESSUS DES BAIES

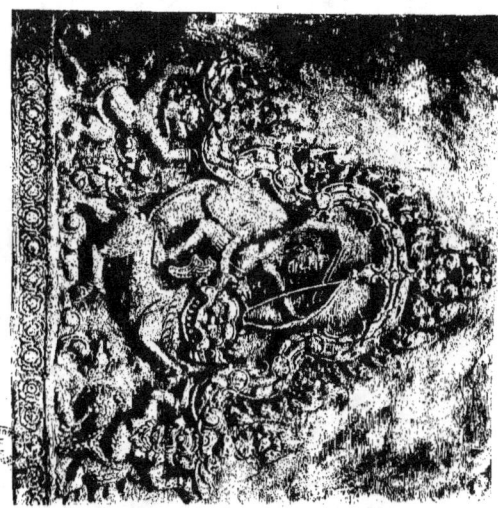

PL. 30 ANGKOR-VAT

ENTRÉE OUEST (COTÉ DU PARC) — FRAGMENTS DE FRISE AU-DESSUS DES BAIES

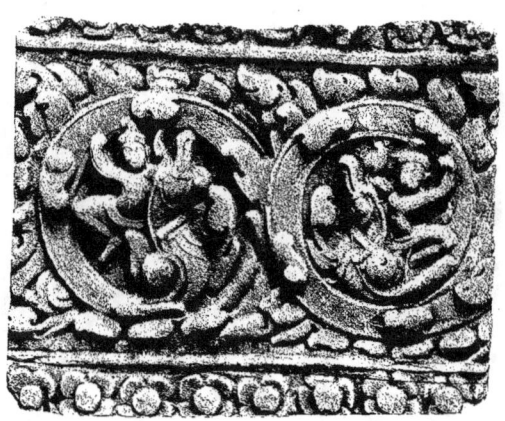

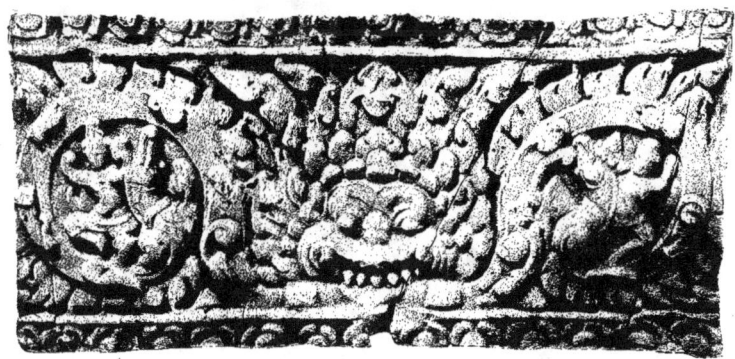

Pl. 31

TA-PRÔM

FRISES AU-DESSUS DES BAIES

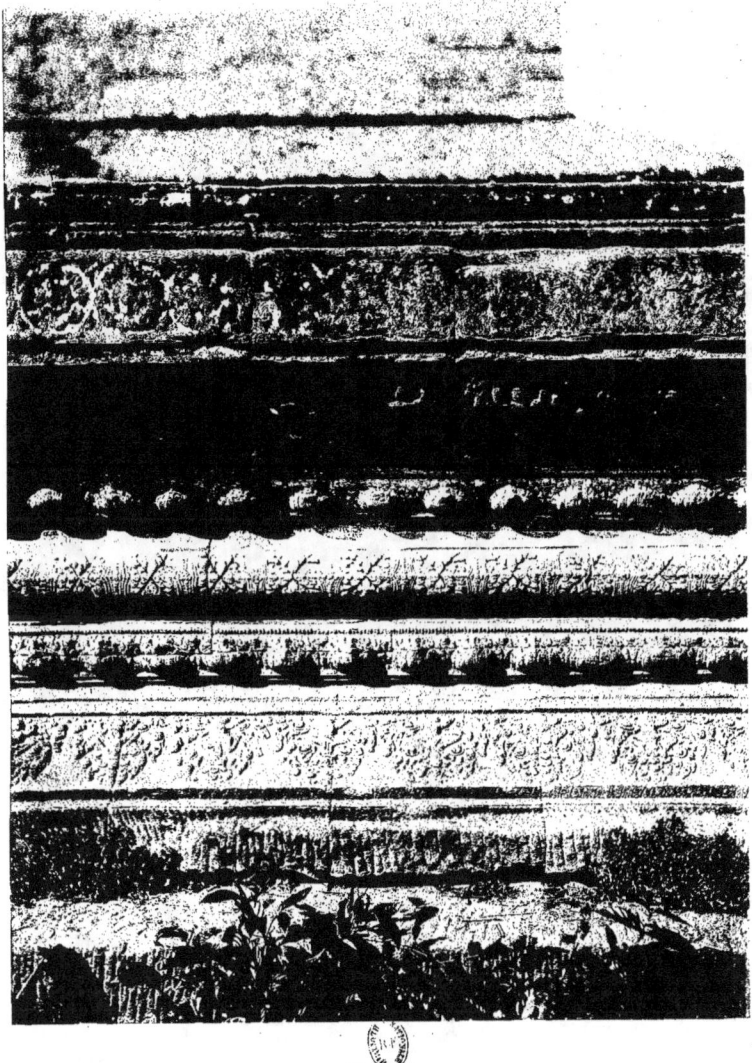

ANGKOR-VAT

CHAUSSÉE DU PARC — MUR DE SOUTENEMENT

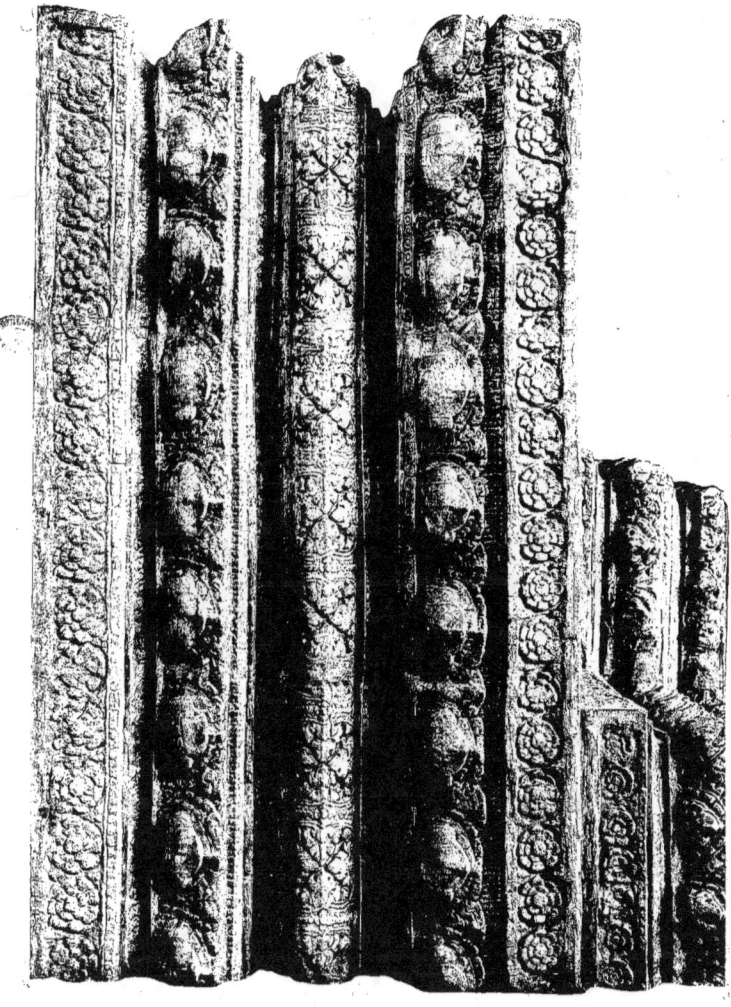

PL. 33
ANGKOR - VAT
TOUR CENTRALE — SOUBASSEMENT DES PILASTRES

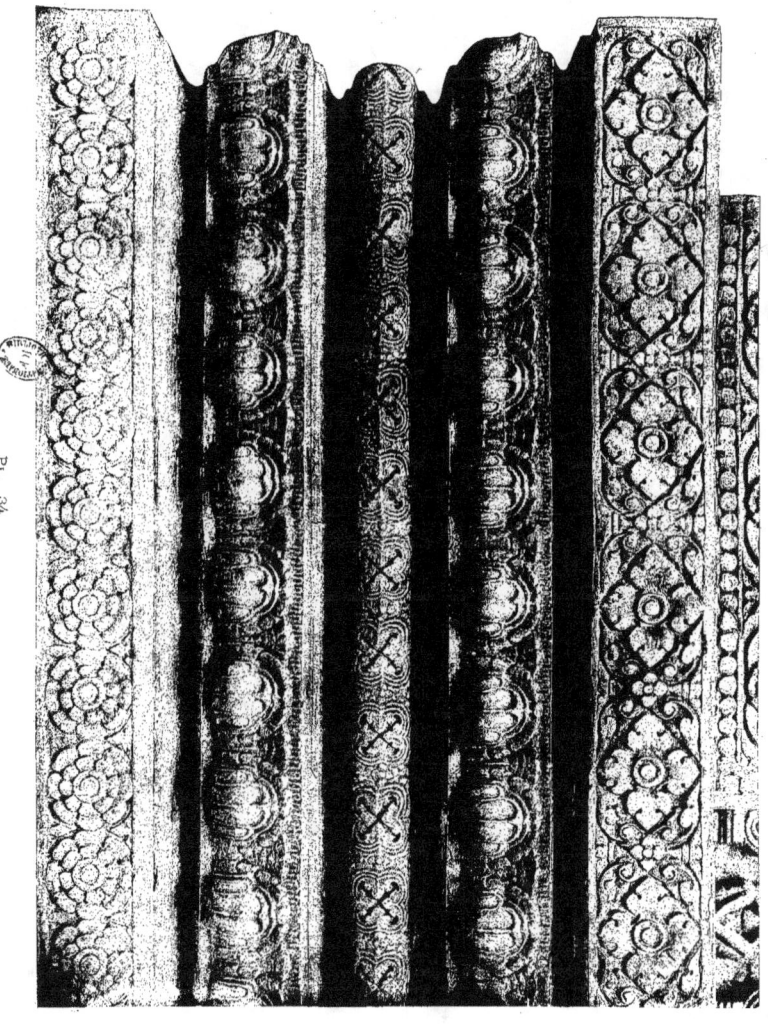

PL. 34

THAMMA-NÂN

SOUBASSEMENT DES GALERIES

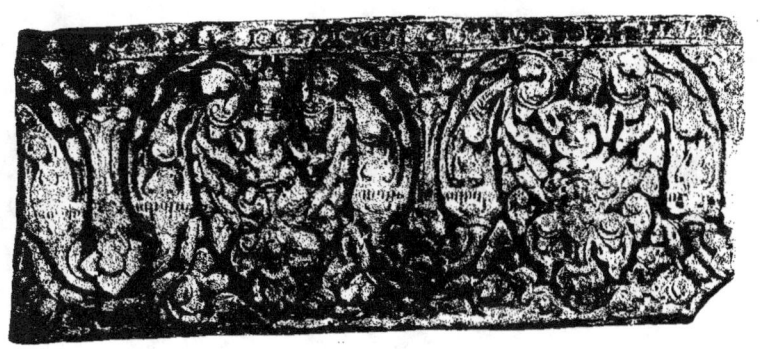

BENG-MÉALÉA
PLATE-BANDE SUPÉRIEURE DU SOUBASSEMENT GÉNÉRAL DE L'ÉDIFICE

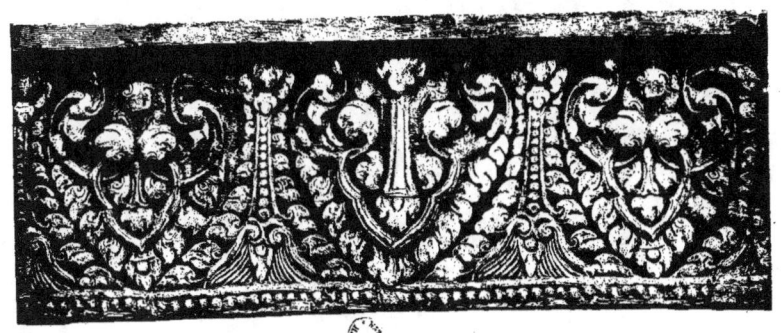

PRAH-BANTEAY
FRISE SOUS LA CORNICHE

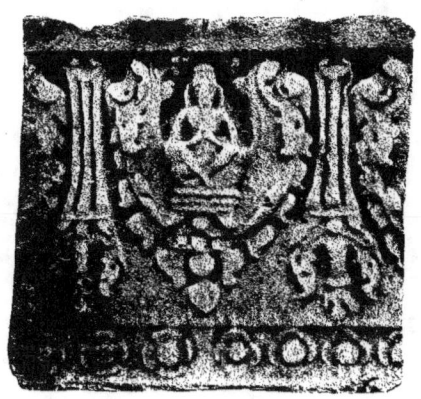

THAMMA-NÂN

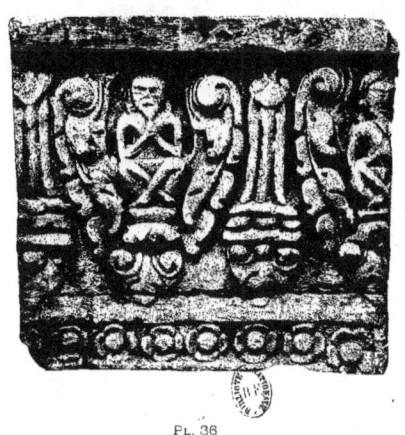

Pl. 36

PONTEAY-PREA-KHAN

FRAGMENTS DE PRISE SOUS CORNICHE

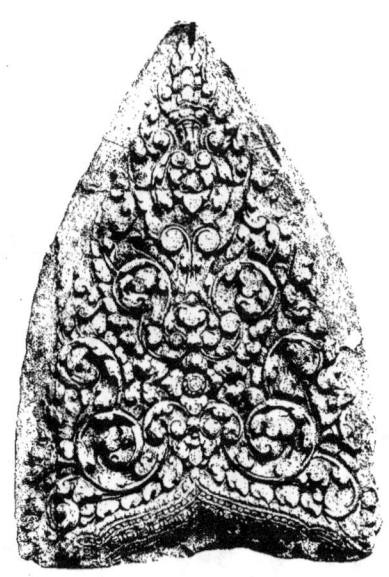

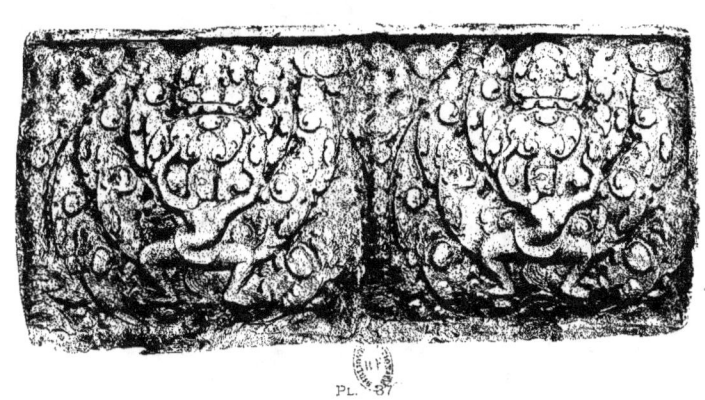

ANGKOR - VAT

ORNEMENTATION AU DESSUS D'UNE NICHE OGIVALE

ORNEMENTATION D'UNE DOUCINE

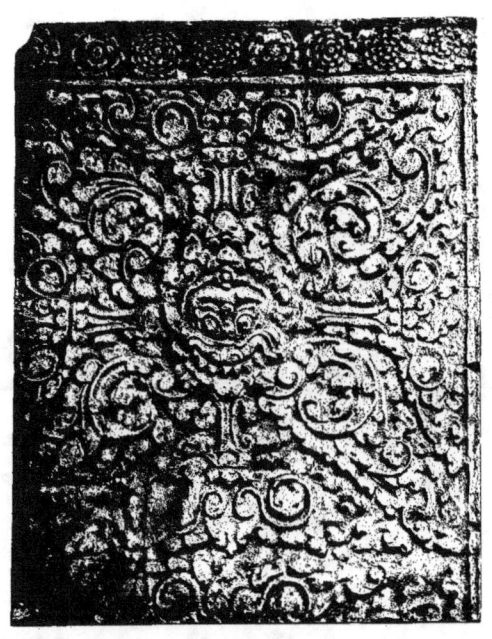

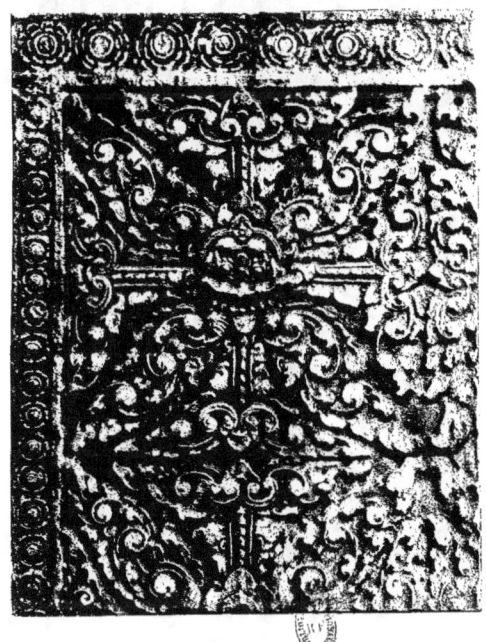

Pl. 38

ANGKOR - VAT

TOUR MÉDIANE DE L'ENTRÉE OUEST — MOTIFS D'ORNEMENTATION ENTRE LES BAIES

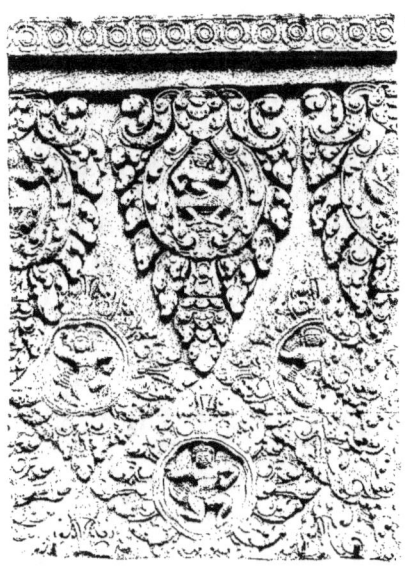

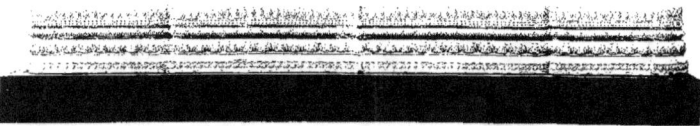

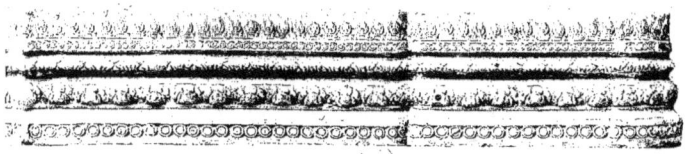

Pl. 39

ANGKOR-VAT

TOUR MÉDIANE DE L'ENTRÉE OUEST : ORNEMENTATION D'UN ÉCOINÇON

MARCHE ORNÉE AU DROIT DES SEUILS DE PORTE

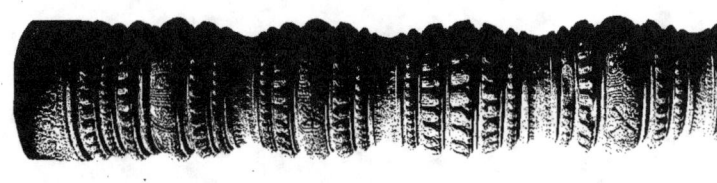
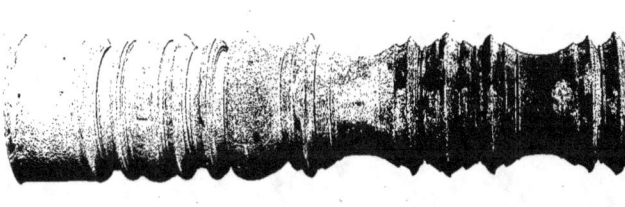
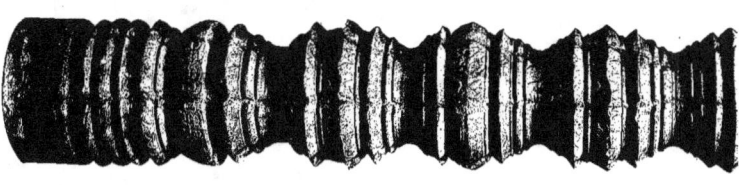

ANGKOR-VAT — PL. 40

MOITIÉ DES BALUSTRES DES BAIES ET FAUSSES BAIES

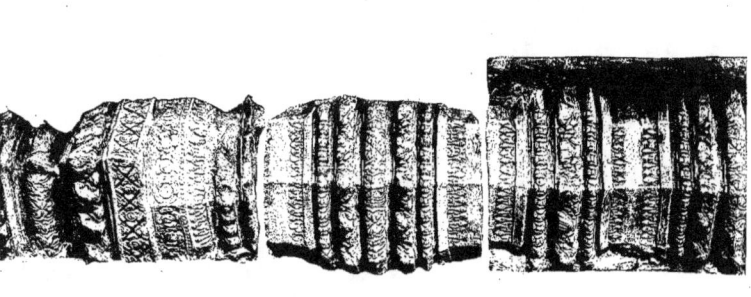

PL. 41

THAMMA-NAN — CHAU-SEI-TÉVADA

COLONNES CANTONNÉES AUX ANGLES DES PORTES

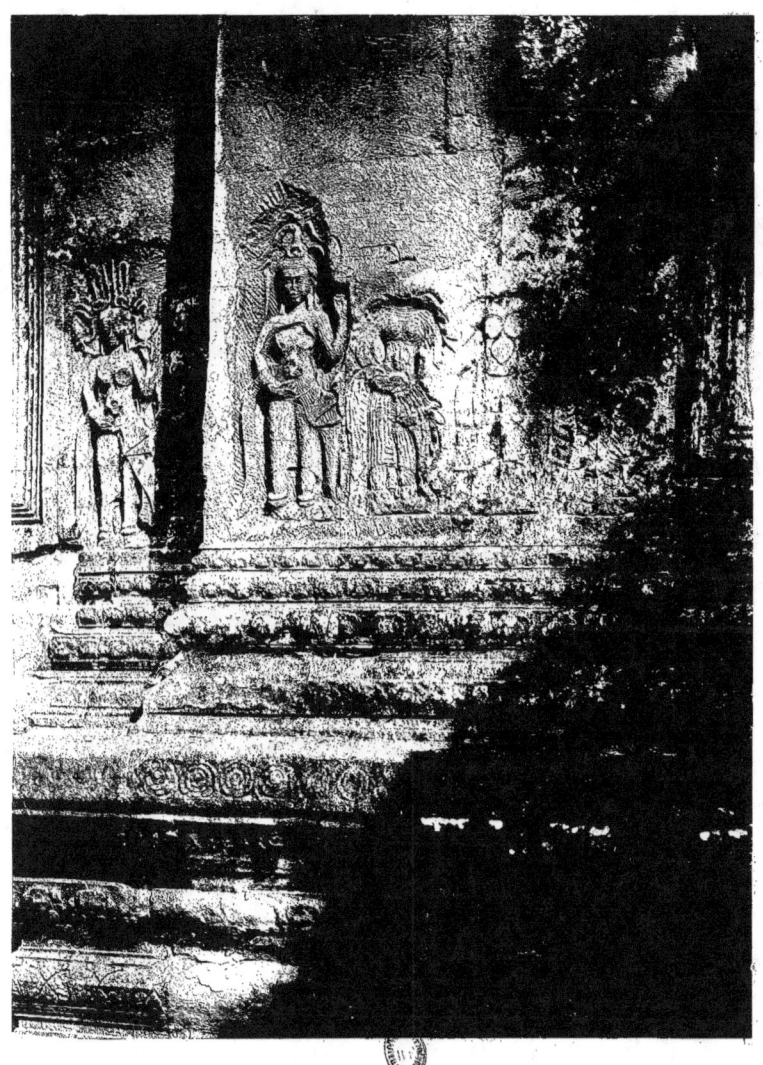

Pl. 42

ANGKOR - VAT

2ᴍᴇ ETAGE, GALERIE FACE EST

PROCÉDÉ EMPLOYÉ PAR LES KHMERS POUR EXÉCUTER LA SCULPTURE

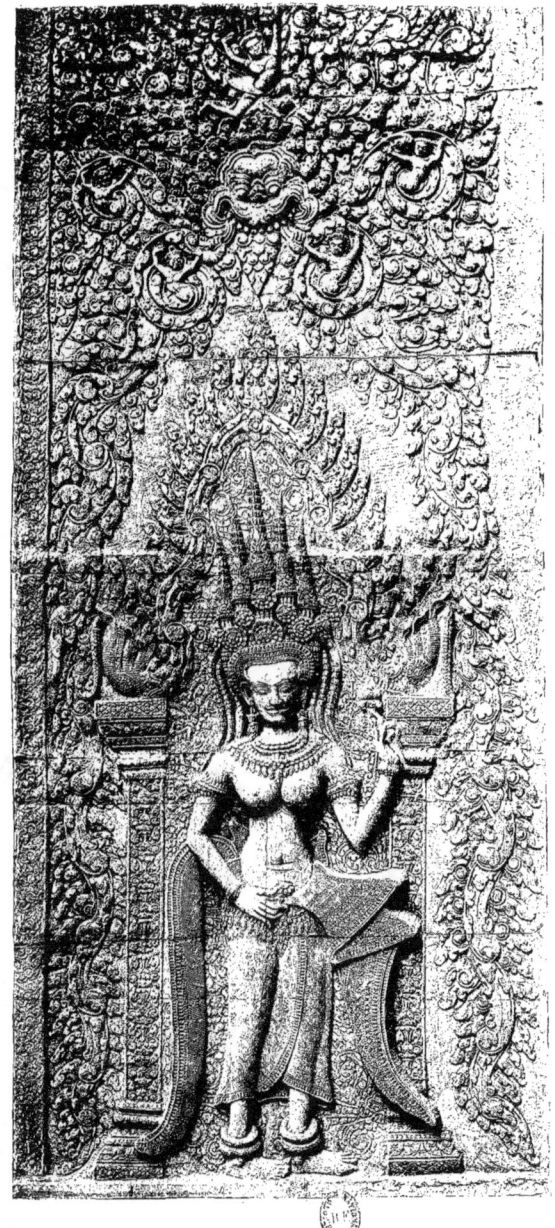

Pl. 43
ANGKOR - VAT
TOUR MÉDIANE DE L'ENTRÉE OUEST (COTÉ DU PARC)
ORNEMENTATION DU MUR D'ANGLE AU-DESSUS DU SOUBASSEMENT

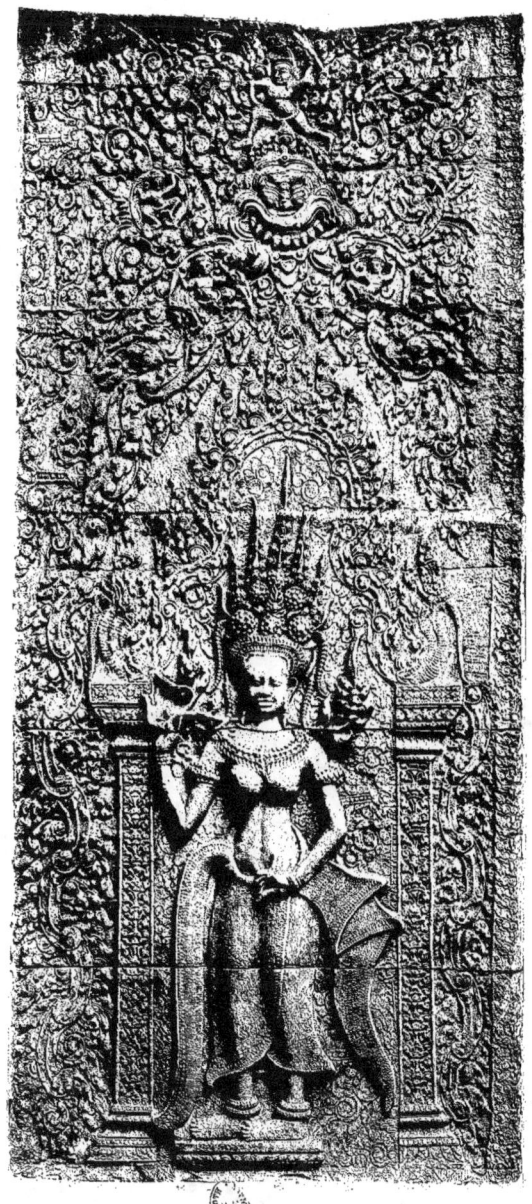

ANGKOR - VAT

TOUR MÉDIANE DE L'ENTRÉE OUEST (COTÉ DU PARC)

ORNEMENTATION DU MUR D'ANGLE AU-DESSUS DU SOUBASSEMENT

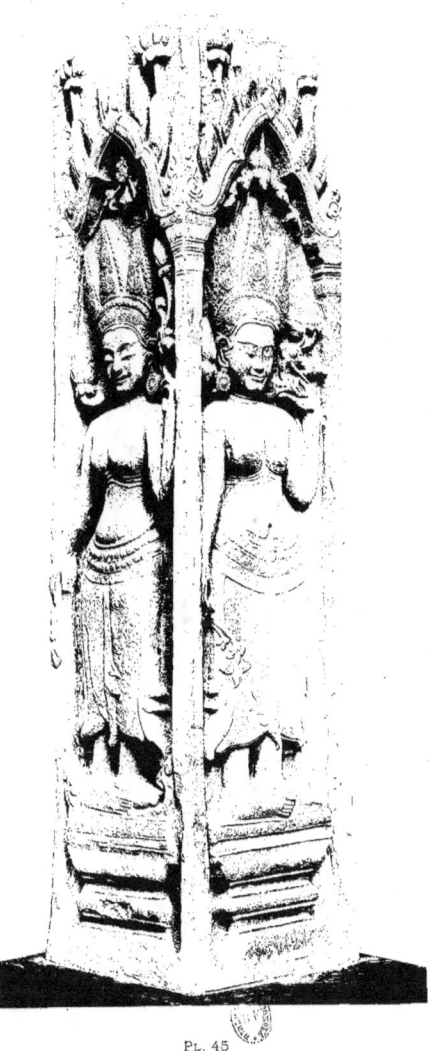

Pl. 45

PIMEAN - ACAS, DANS ANGKOR - THÔM

GRANDE TERRASSE A L'EST

FRAGMENT D'UN DES ANGLES D'UNE PETITE TOUR SUR LA PLATE-FORME NORD-EST

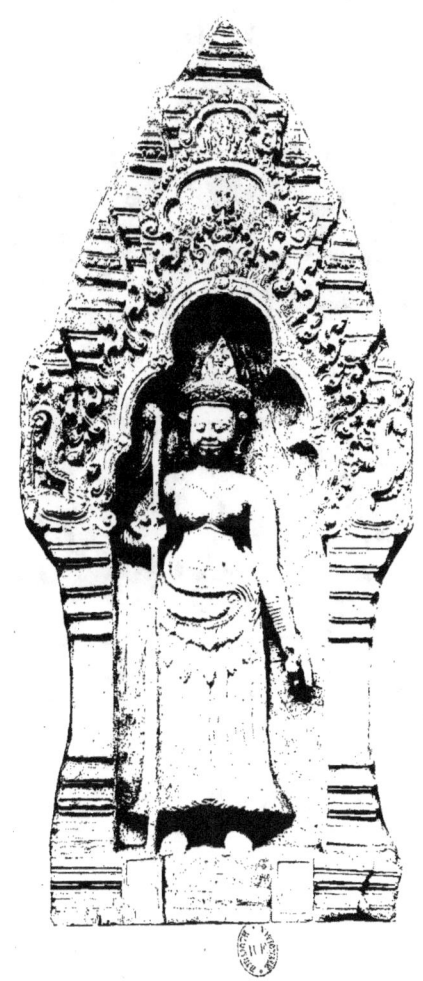

PL. 46
LOLÉY
NICHE EN GRÈS ENCASTRÉE DANS LES TOURS EN BRIQUES

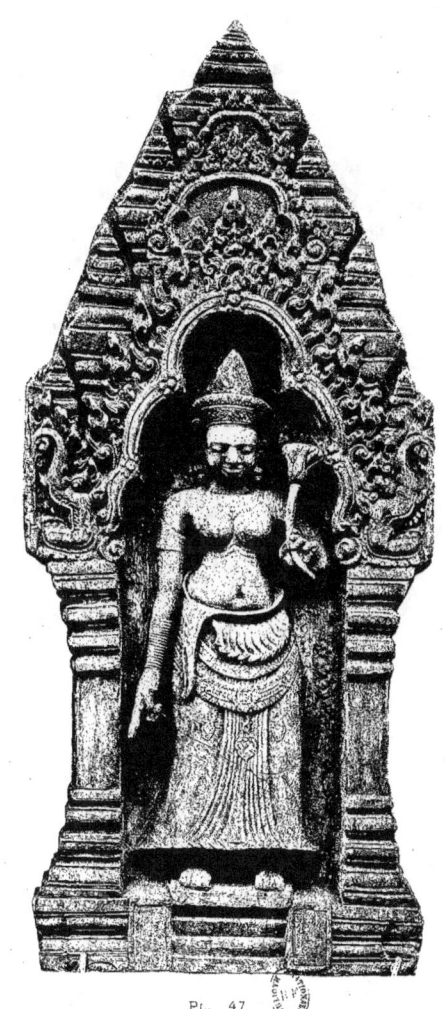

PL. 47
LOLÉY
NICHE EN GRÈS ENCASTRÉE DANS LES TOURS EN BRIQUES

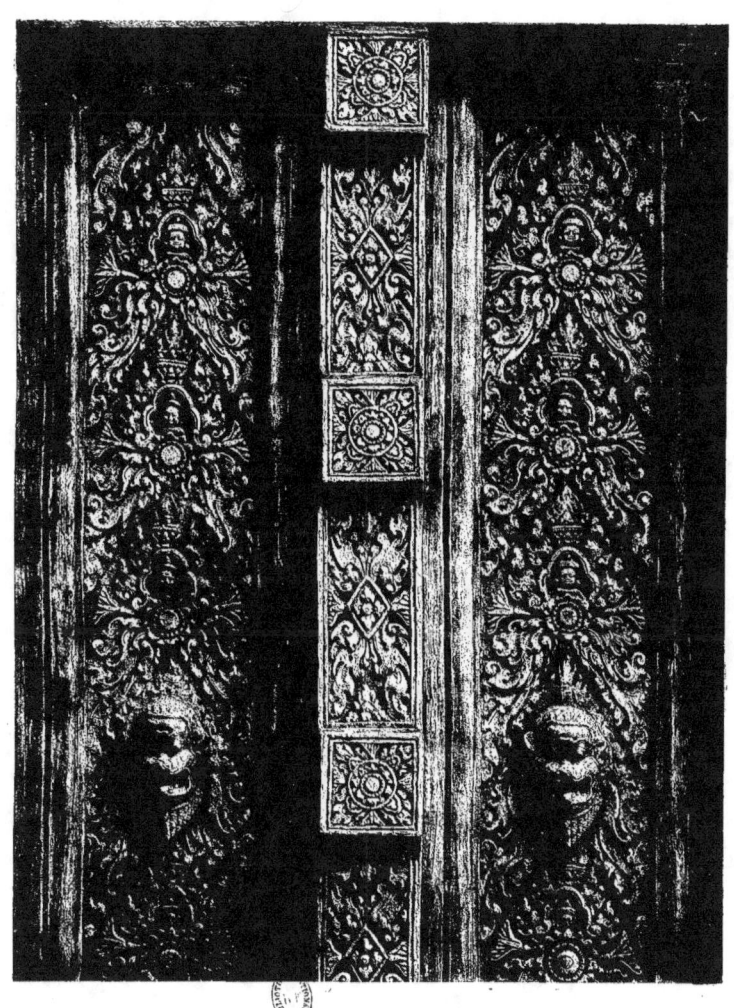

PL. 48

BAKONG

FAUSSE PORTE D'UNE DES TOURS

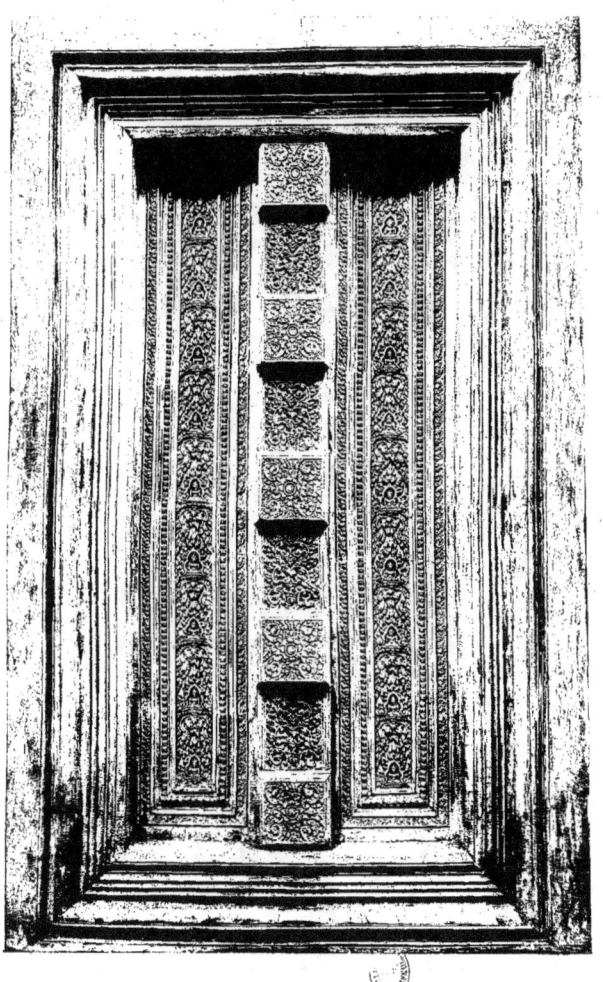

Pl. 49

MÉ-BAUNE

FAUSSE PORTE D'UNE DES TOURS

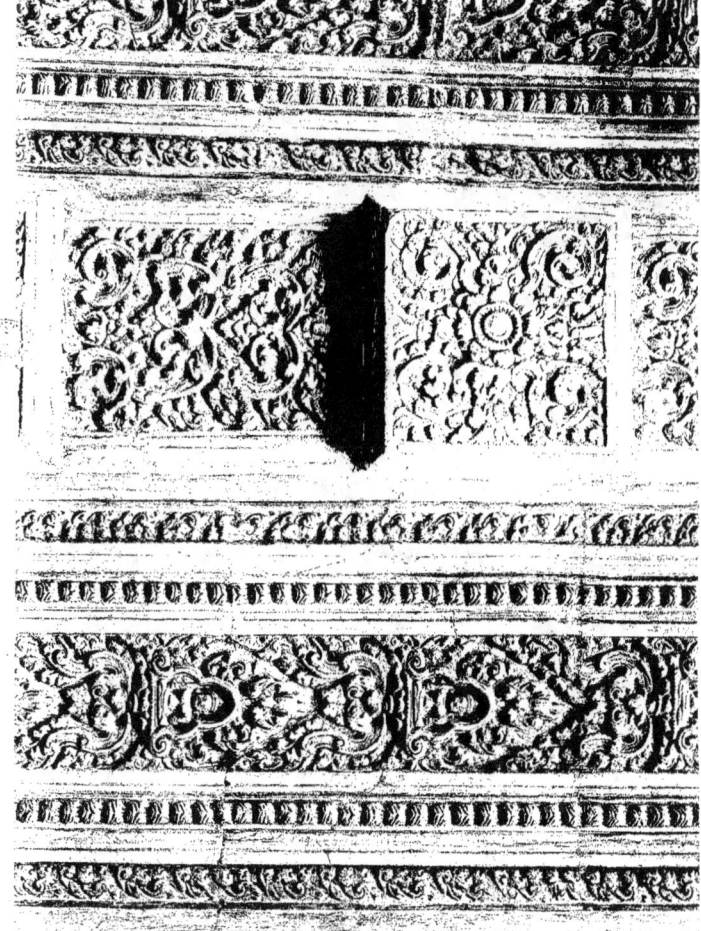

PL. 50
MÊ-BAUNE
MENEAU ET PANNEAU DE LA FAUSSE PORTE (PL. 49)

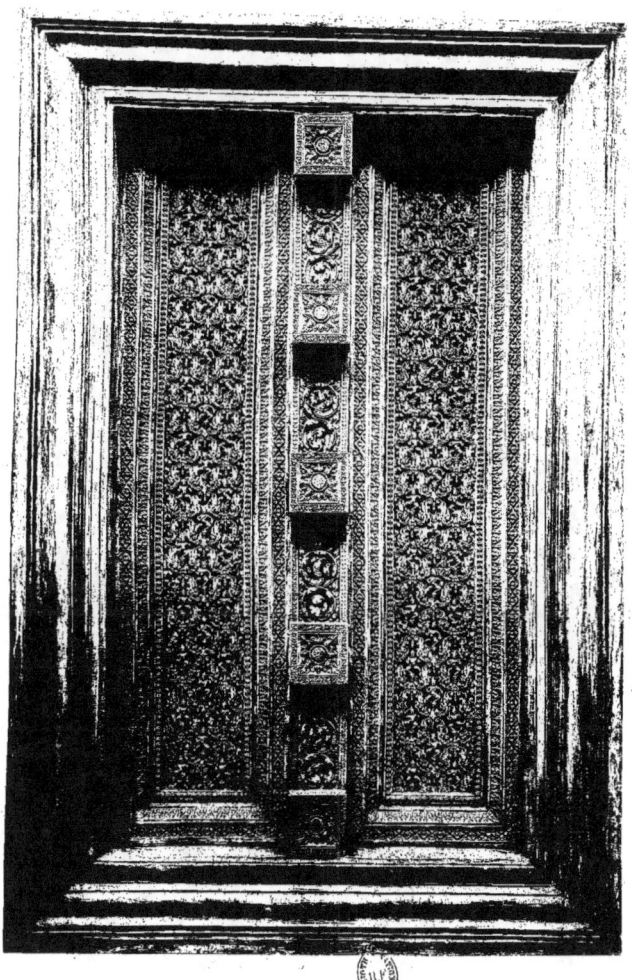

Pl. 51
LOLÉY
FAUSSE PORTE D'UNE DES TOURS

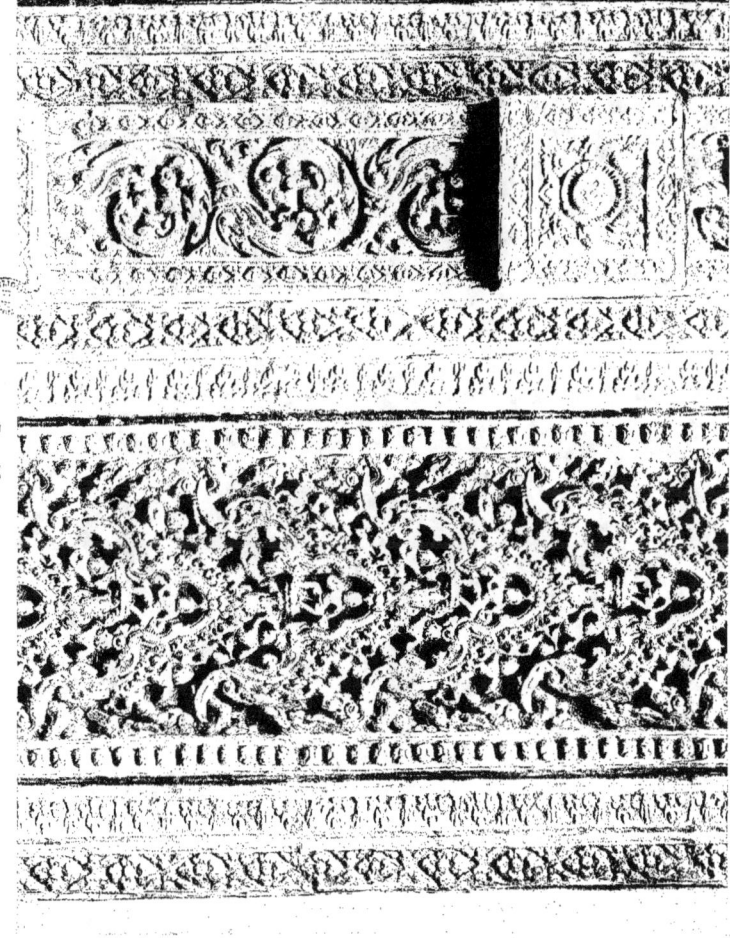

Pl. 52
LOLÉY
MENEAU ET PANNEAU DE LA FAUSSE PORTE (PL. 51)

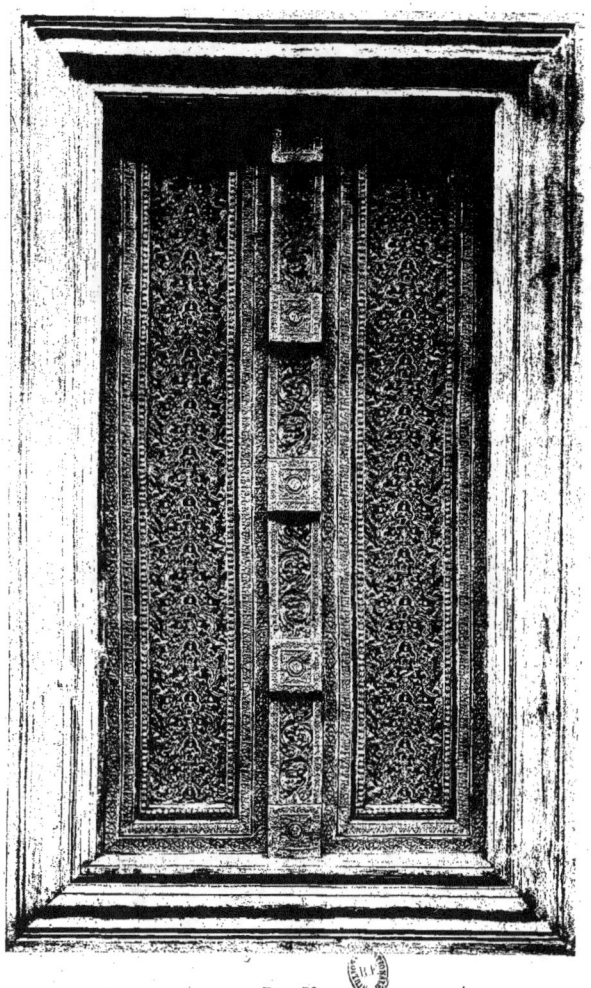

PL. 53
LOLÉY
FAUSSE PORTE D'UNE DES TOURS

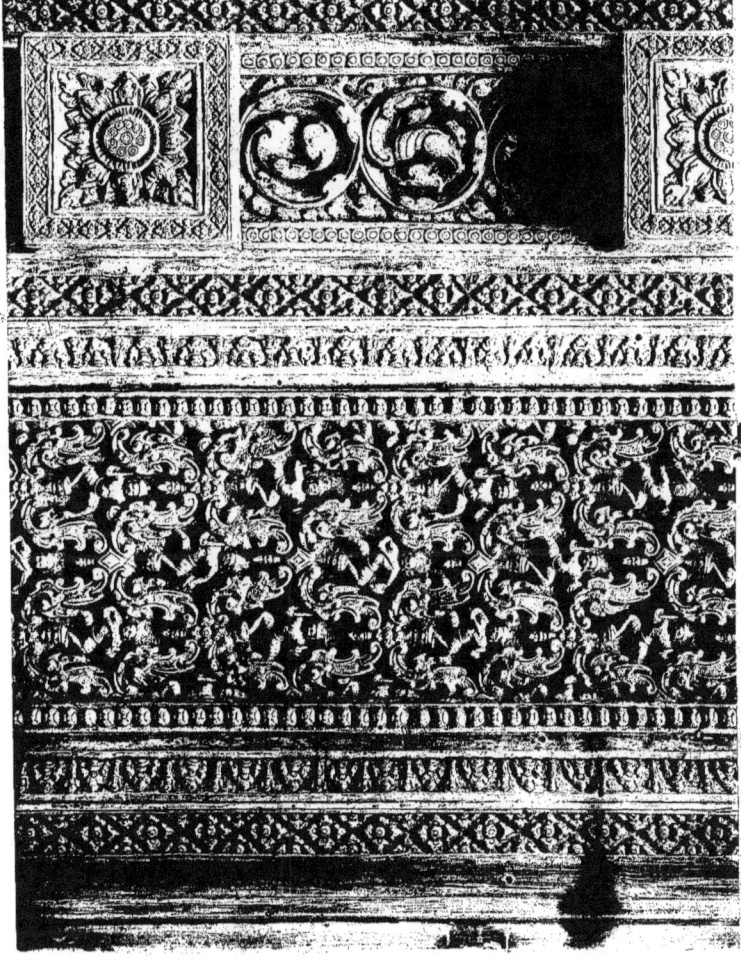

PL. 54

LOLÉY

MENEAU ET PANNEAU DE LA FAUSSE PORTE (PL. 53)

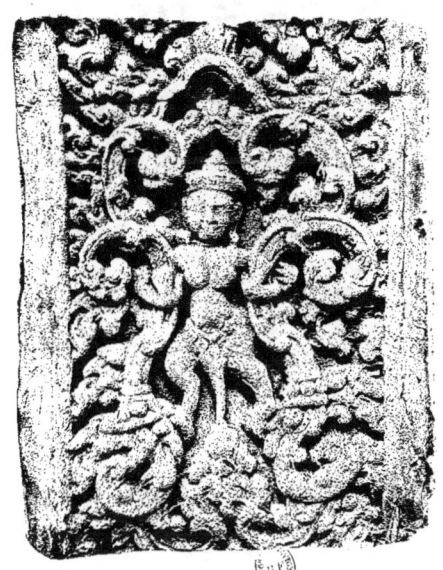

PL. 55
PREA - RUP
MENEAU D'UNE FAUSSE PORTE : BOUTON ET ENTRE-DEUX

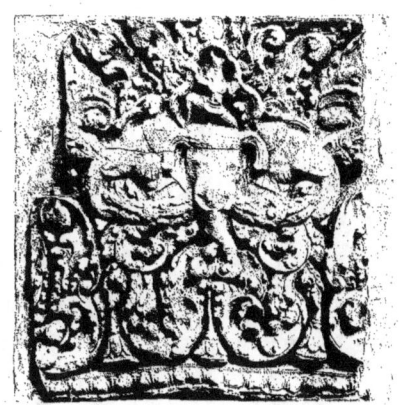

PREA-RUP

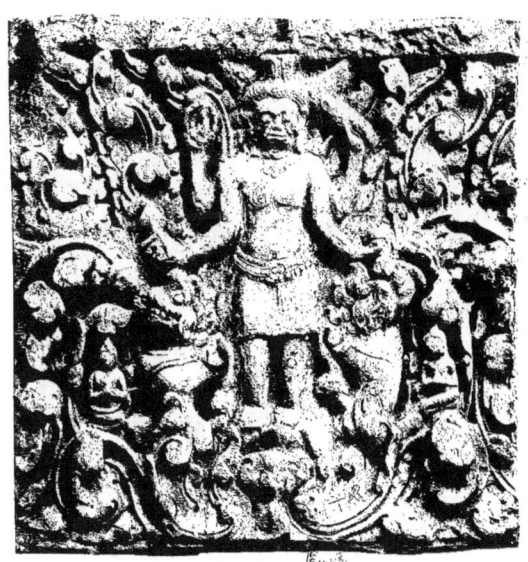

Pl. 53

TA-PRÔM

PARTIES CENTRALES DE LINTEAUX DE PORTE

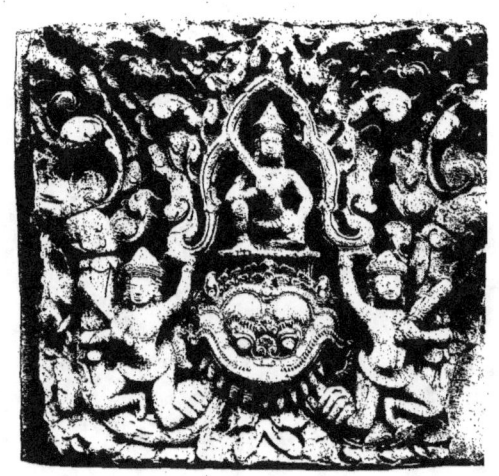

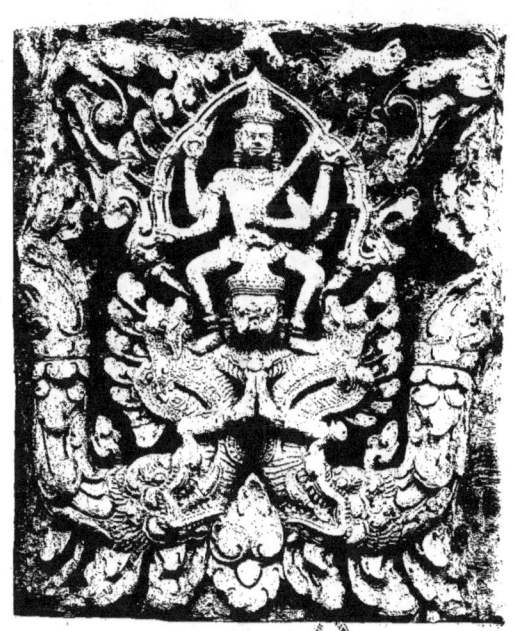

Pl. 57
THAMMA-NAN
PARTIES CENTRALES DE LINTEAUX DE PORTE

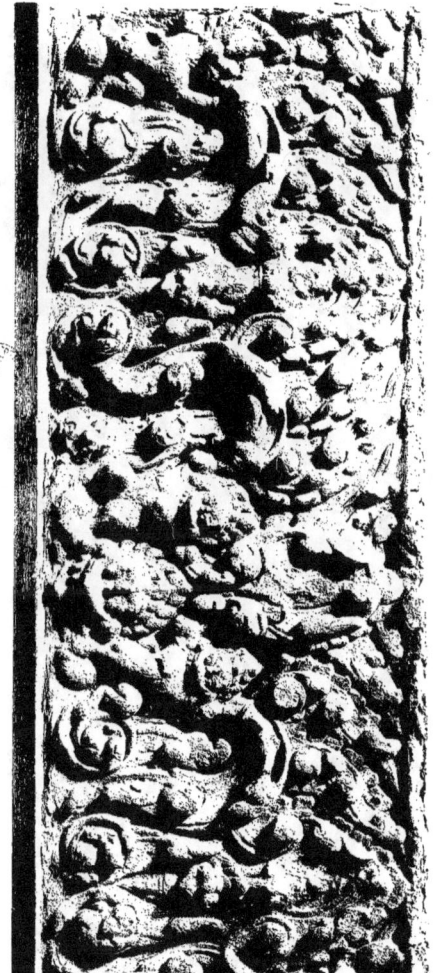

PL. 58
PHNOM - BACHEY
LINTEAU D'UNE DES PORTES

PL. 59

BAYON, DANS ANGKOR-THOM

LINTEAU D'UNE DES PORTES

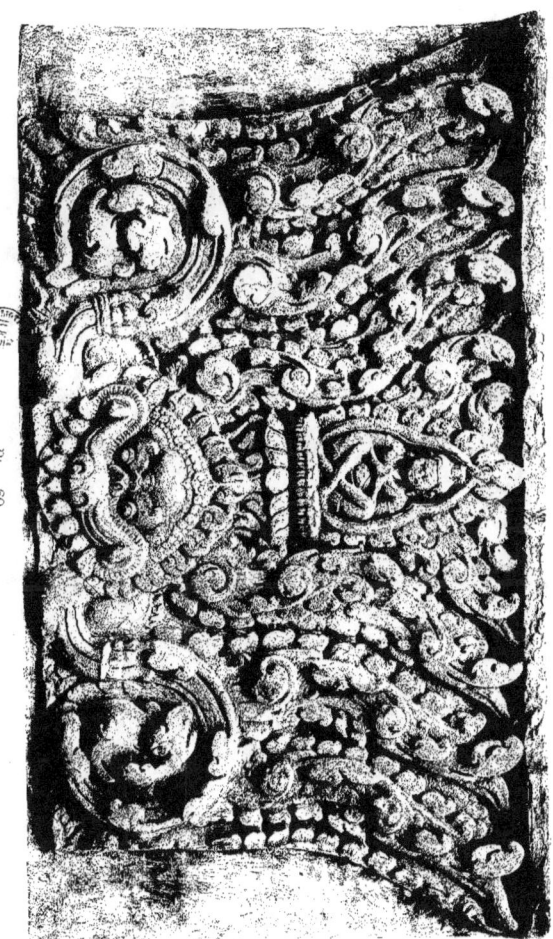

PL. 60

BAYON, DANS ANGKOR-THOM
PARTIE CENTRALE D'UN LINTEAU DE PORTE

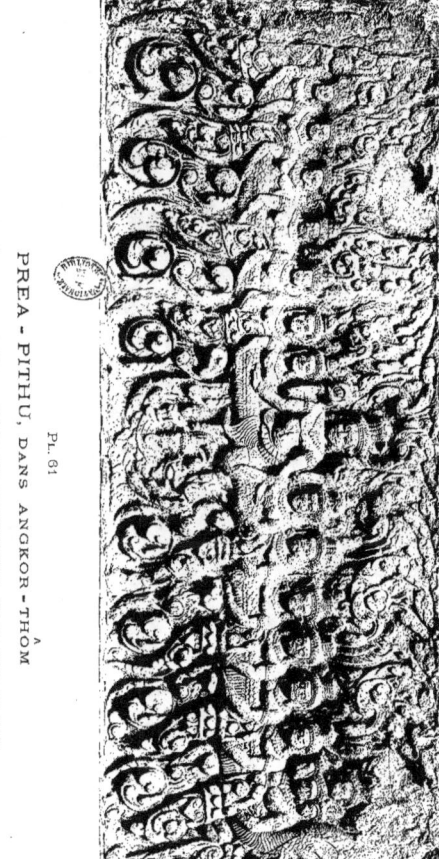

PL. 61
PREA-PITHU, DANS ANGKOR-THOM
LINTEAU D'UNE DES PORTES : SCÈNE DU BARATTEMENT DE LA MER DE LAIT

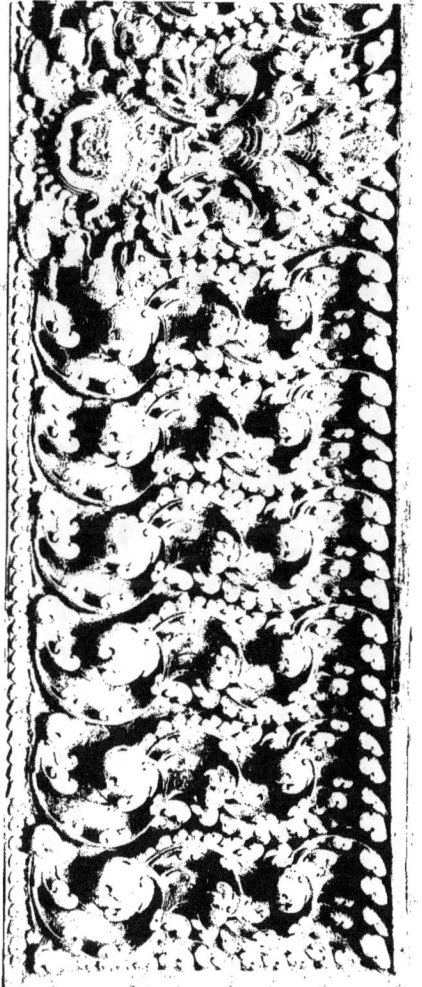

Pl. 62

THAMMA - NÂN

LINTEAU D'UNE DES PORTES

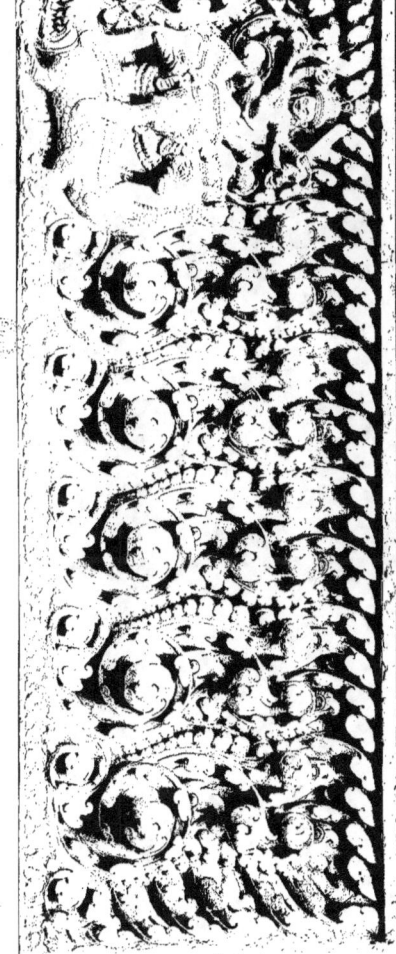

PL. 63
THAMMA-NÂN
LINTEAU D'UNE DES PORTES

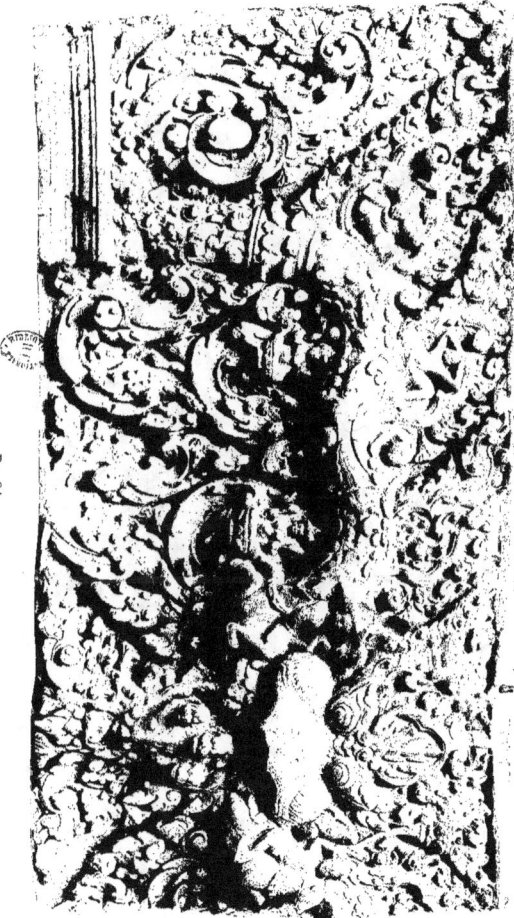

Pl. 64
LOLÈY
LINTEAU D'UNE DES PORTES

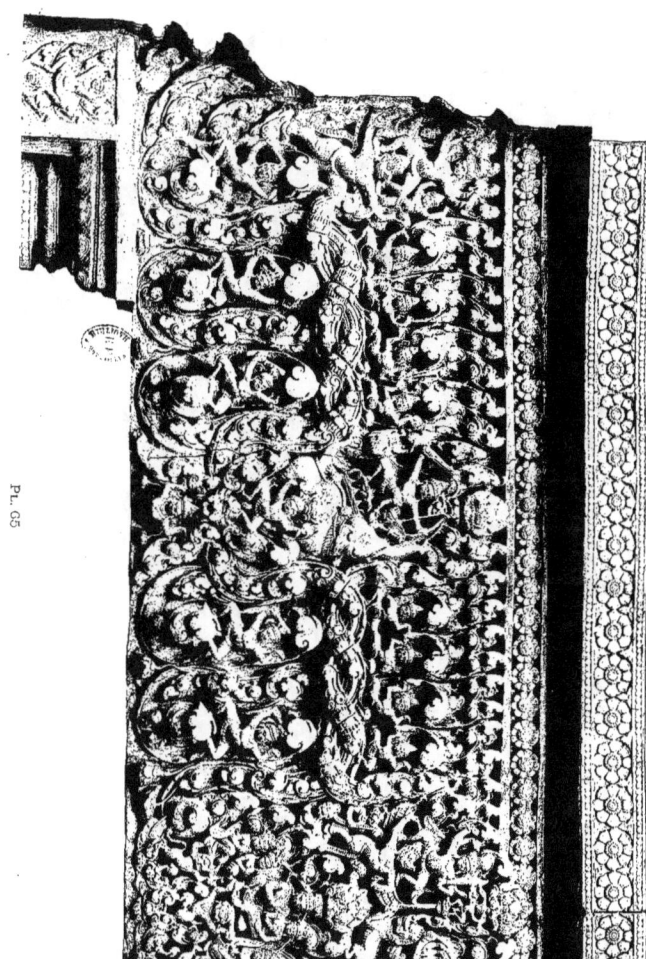

PL. 65
ANGHKOR-VAT
ENTRÉE OUEST : (CÔTÉ DU PARC) LINTEAU DE PORTE

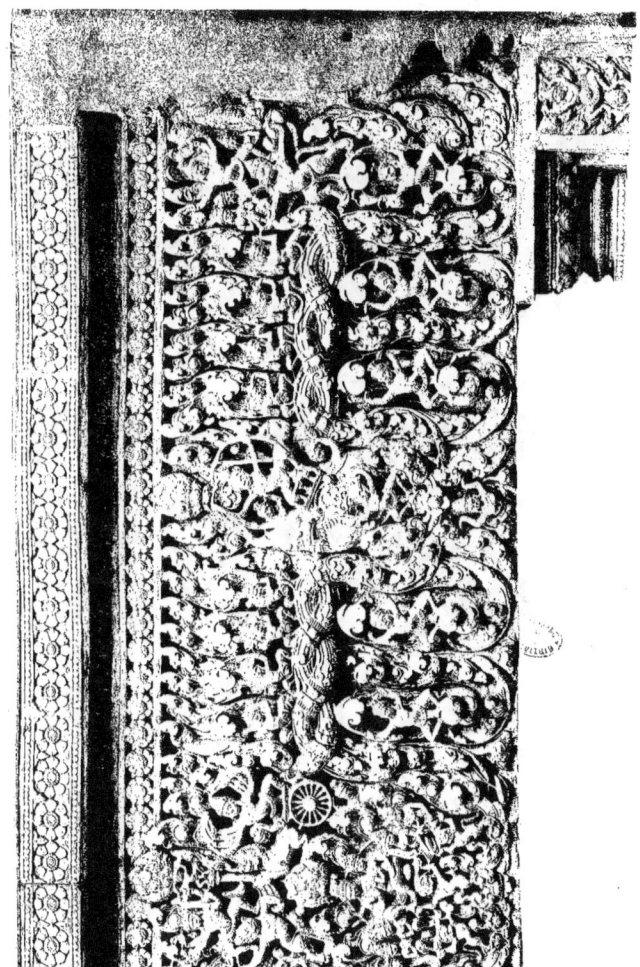

PL. 66

ANGKOR - VAT

ENTRÉE OUEST (COTÉ DU PARC)

COMPLÉMENT DU LINTEAU DE PORTE DE LA PLANCHE 65

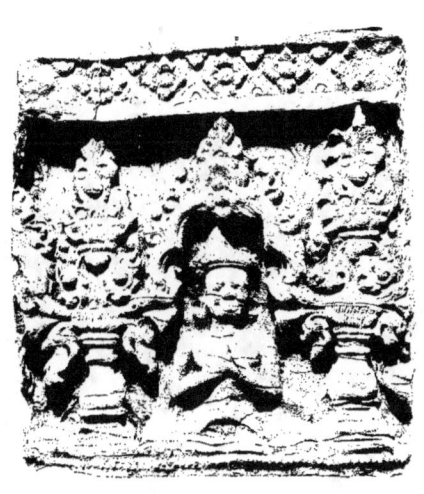
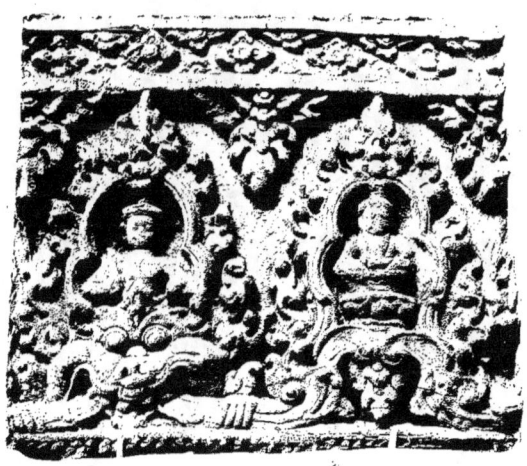

PL. 67
LOLÉY
FRISES AU-DESSUS DES LINTEAUX DE PORTE

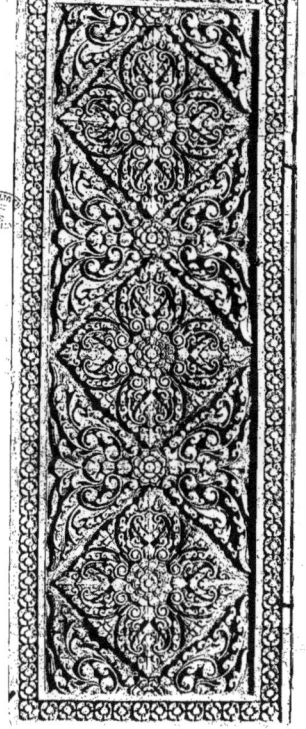

Pl. 68
ANGKOR-THÔM
PLATE-BANDE DE SOUBASSEMENT

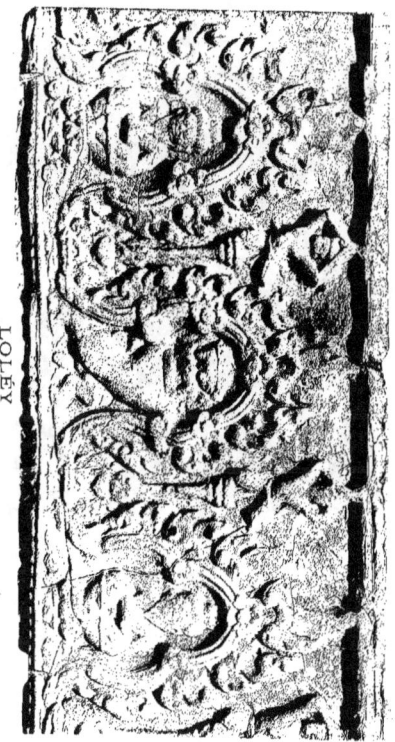

LOLÊY
FRISE AU-DESSUS D'UN LINTEAU DE PORTE

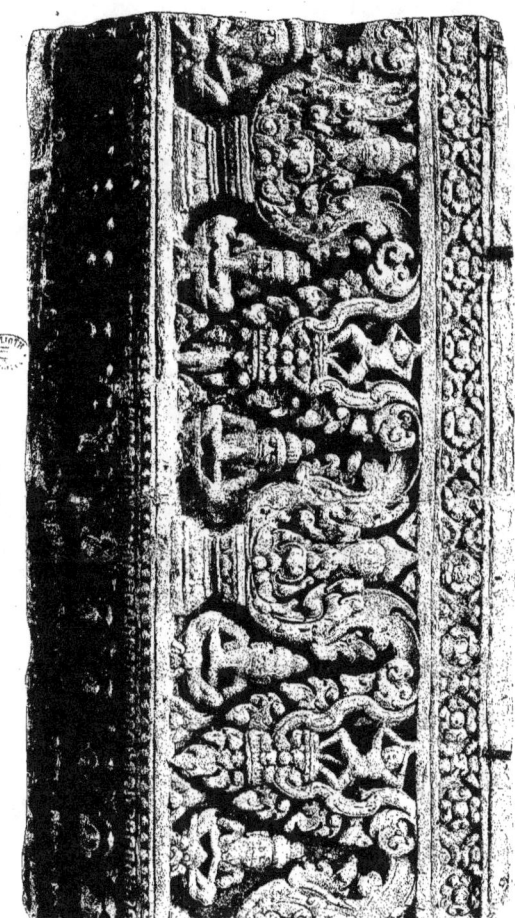

PL. 69
LOLÉY
FRISE AU-DESSUS D'UN LINTEAU DE PORTE

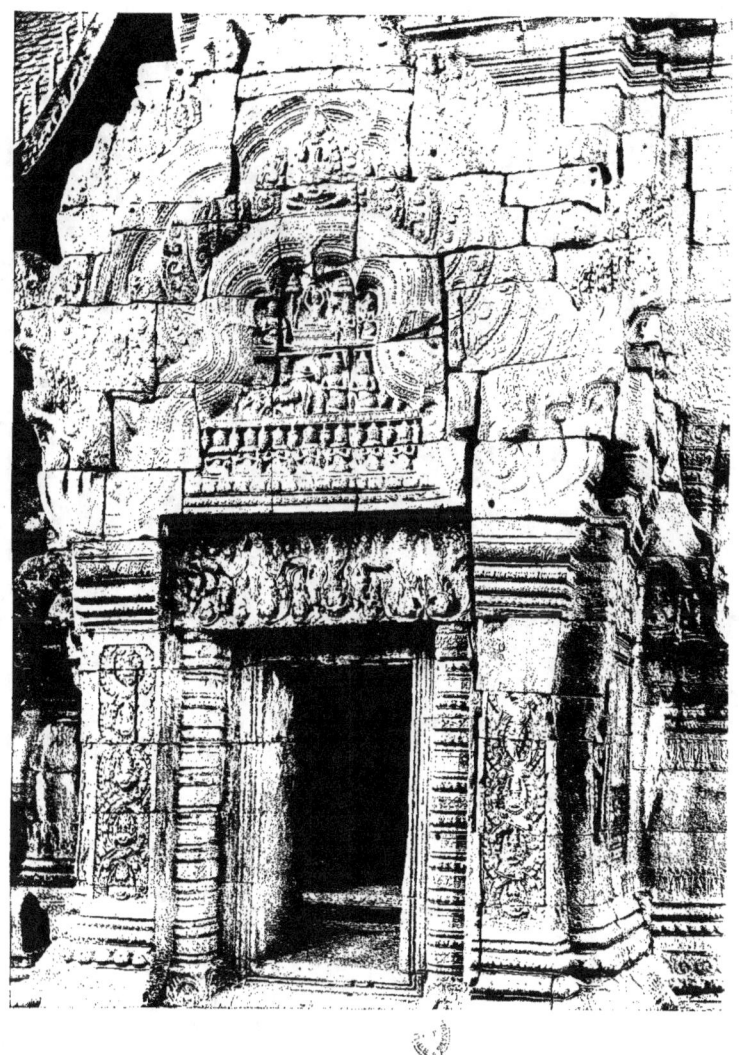

Pl. 70

VAT BACHET BAAR — COMPONG-CHAM SUR LE MÉKONG

PORTE D'ENTRÉE DU SANCTUAIRE (FACE OUEST)

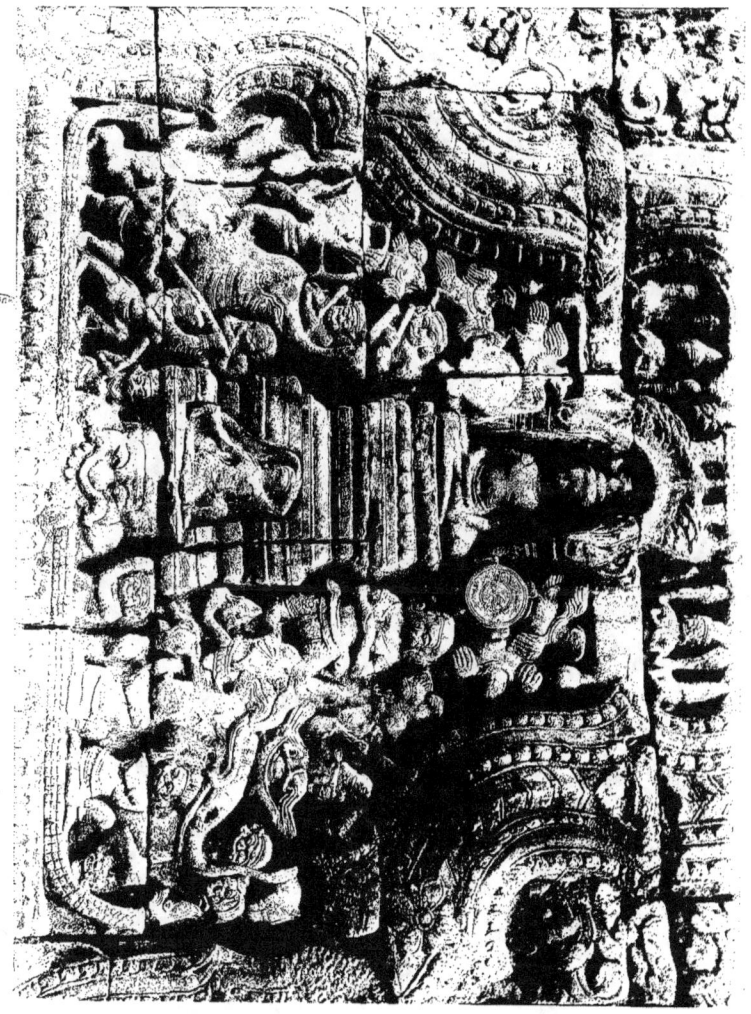

PL. 71

VAT BACHEY BAAR — COMPONG-CHAM SUR LE MÉKONG

TYMPAN DE FRONTON DE LA PORTE D'ENTRÉE DU SANCTUAIRE (FACE EST)

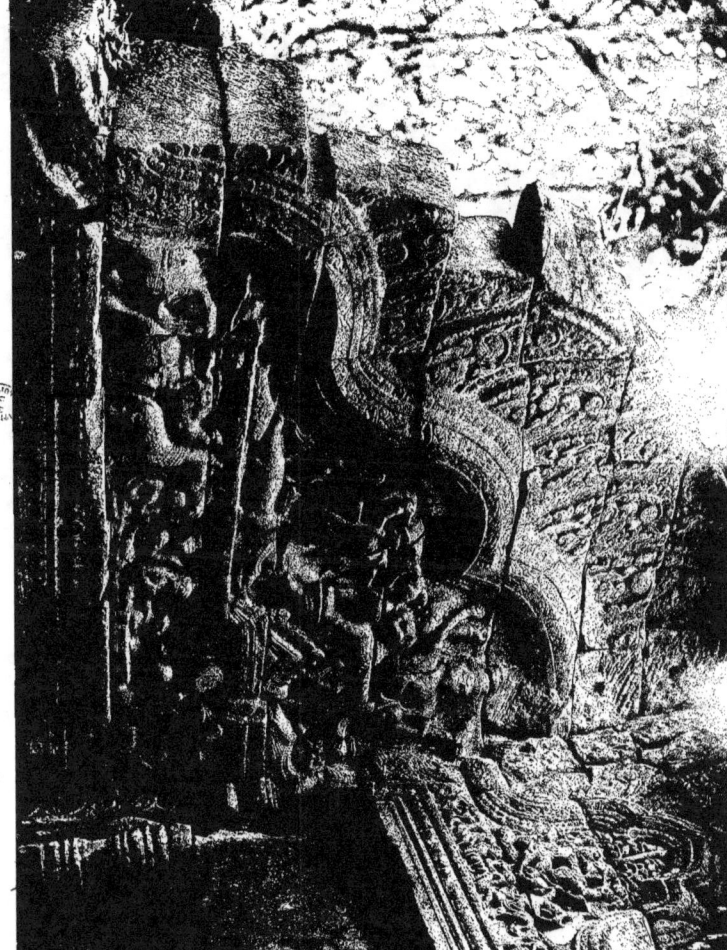

Pl. 72.

PREA-PITHU, DANS ANGKOR-THOM

DEMI-FRONTON D'ANGLE

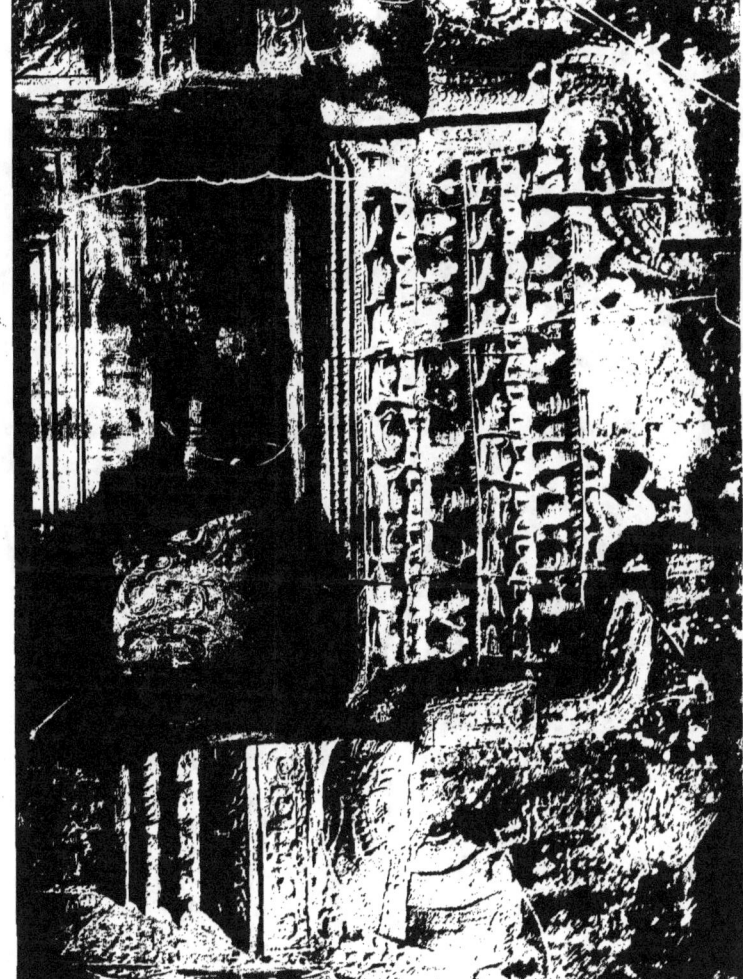

PL. 73
TA-PRÔM
FRAGMENT D'UN FRONTON AU-DESSUS D'UNE PORTE DE GALERIE

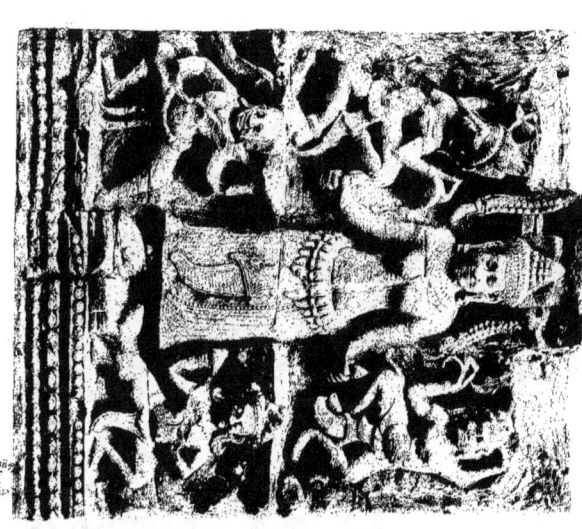

TA-PRÔM
PARTIE CENTRALE D'UN TYMPAN DE FRONTON

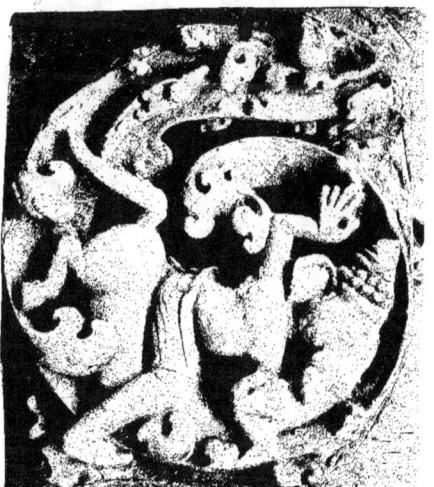

MÊ-BAUNE
LINTEAU DE PORTE : VOLUTE D'ANGLE

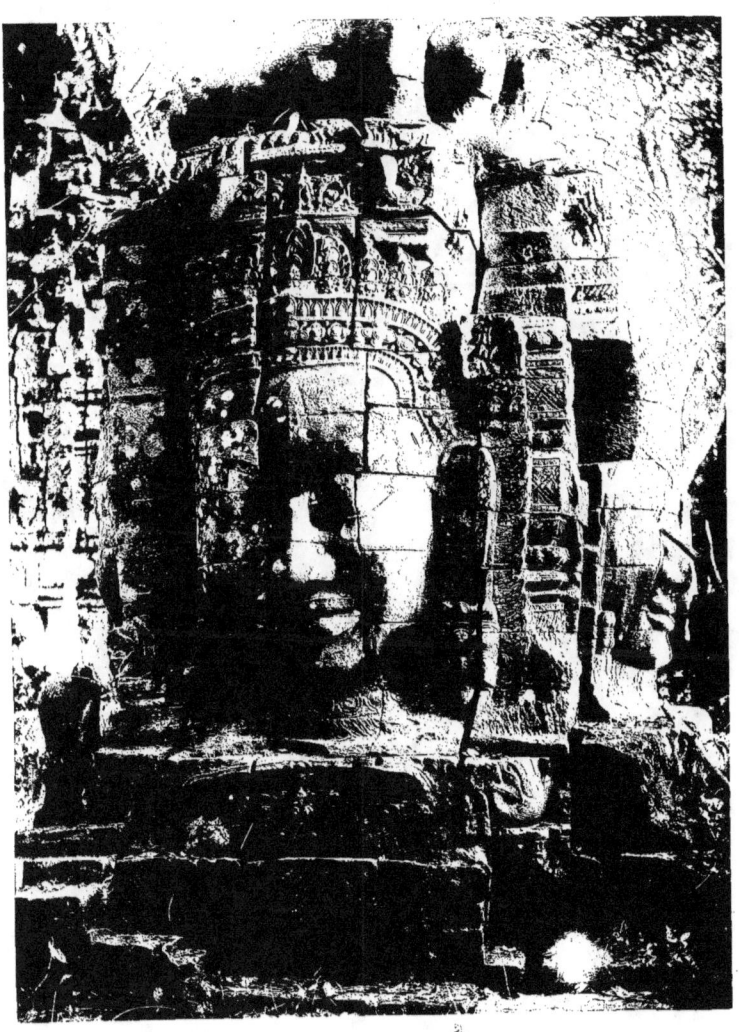

PL. 75

BAYON, DANS ANGKOR-THOM

TOURELLE SUR LA PLATE-FORME DU 3ᴹᴱ ÉTAGE

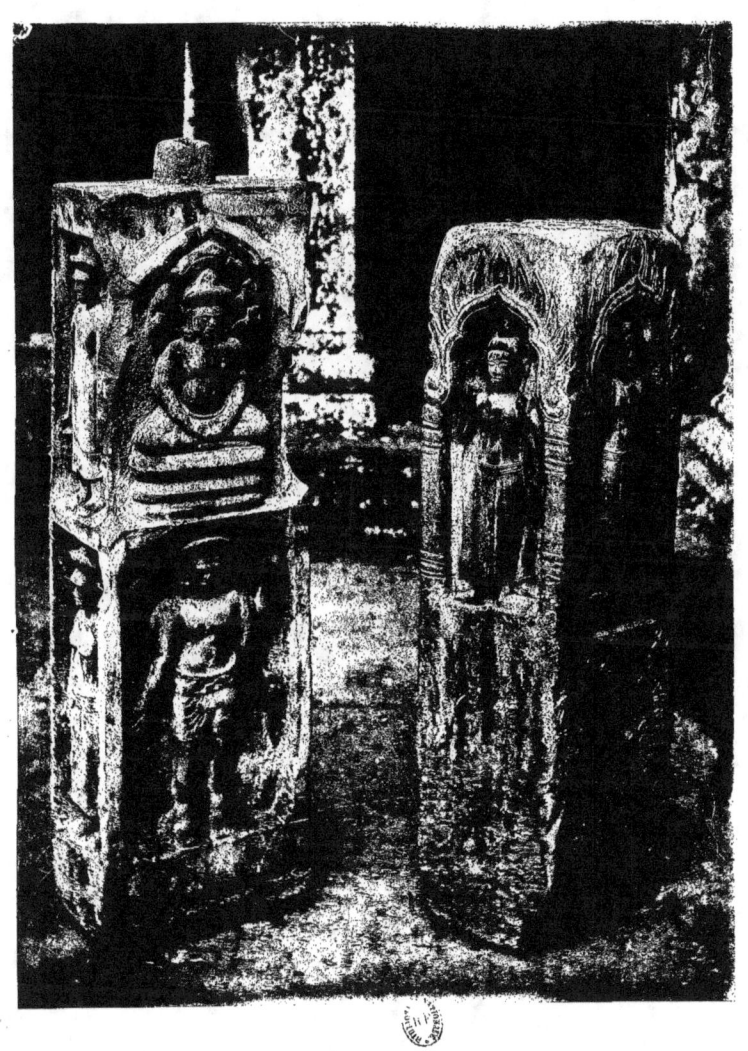

Pl. 76
ANGKOR - VAT
STÈLES DÉPOSÉES DANS LA GALERIE EN CROIX

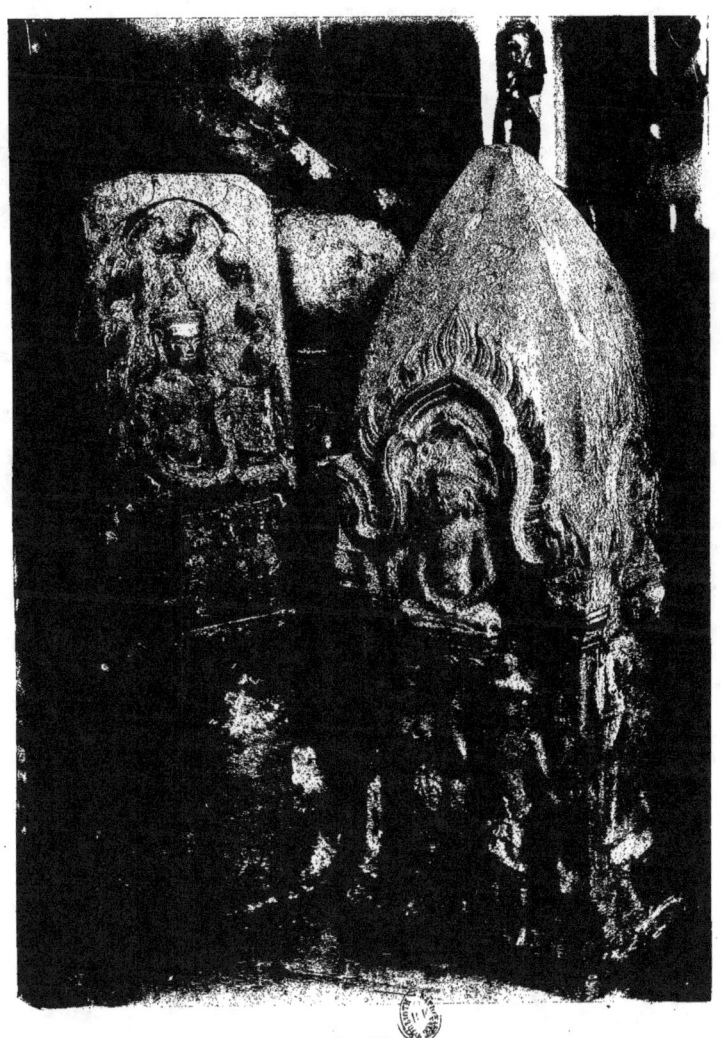

ANGKOR - VAT

STÈLES DÉPOSÉES DANS LA GALERIE EN CROIX

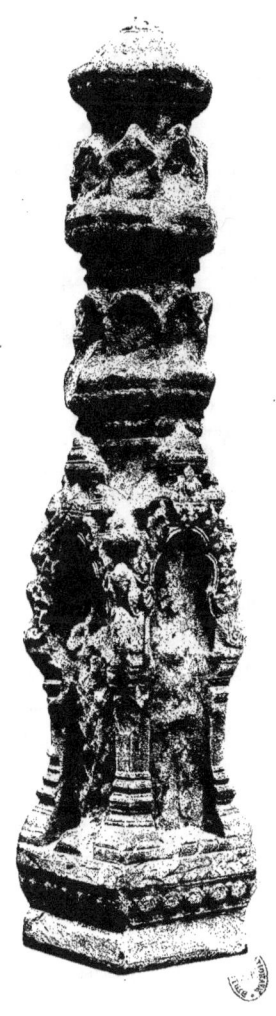
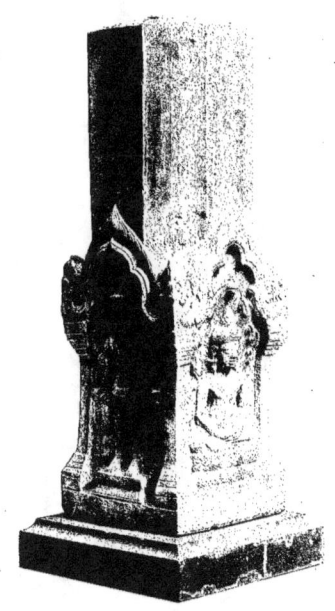

Pl. 78
PRAHKHAN — COMPONG-THŎM
STÈLES

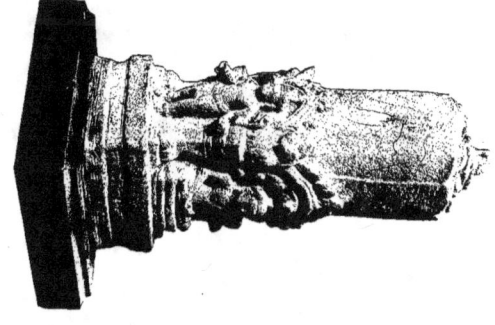

PL. 79
PRAHKHAN — COMPONG-THÔM
STELES

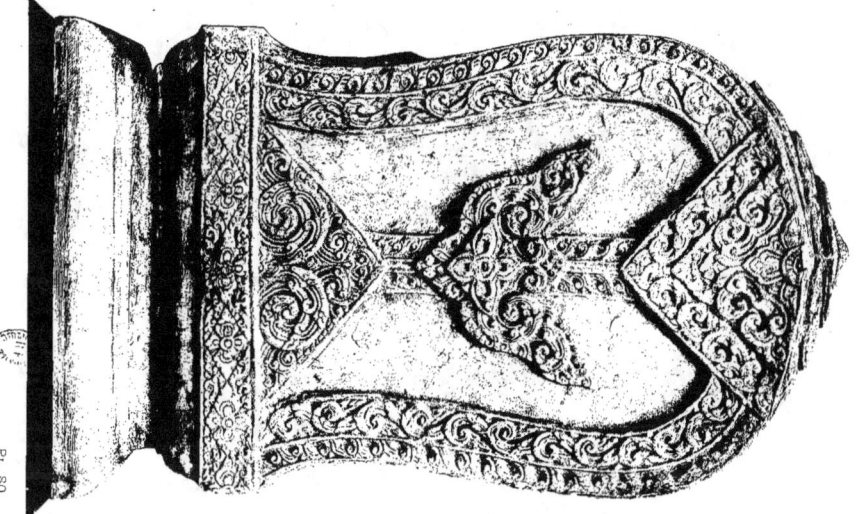

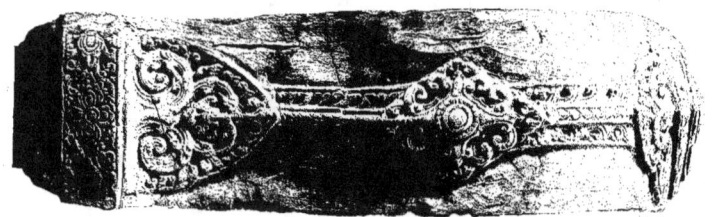

PL. 80

BAKONG

STÈLE DÉPOSÉE DANS LA PAGODE MODERNE

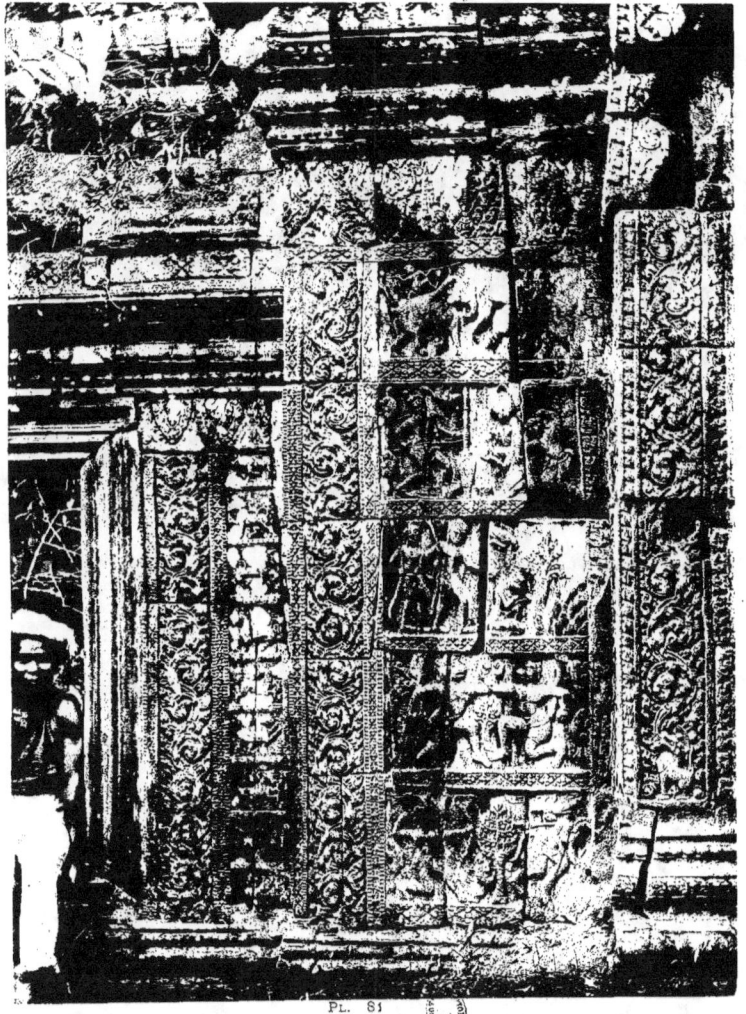

BAPUON, DANS ANGKOR-THOM

BAS-RELIEFS : ANGLE D'UNE DES TOURS DU 2ᵐᴱ ÉTAGE

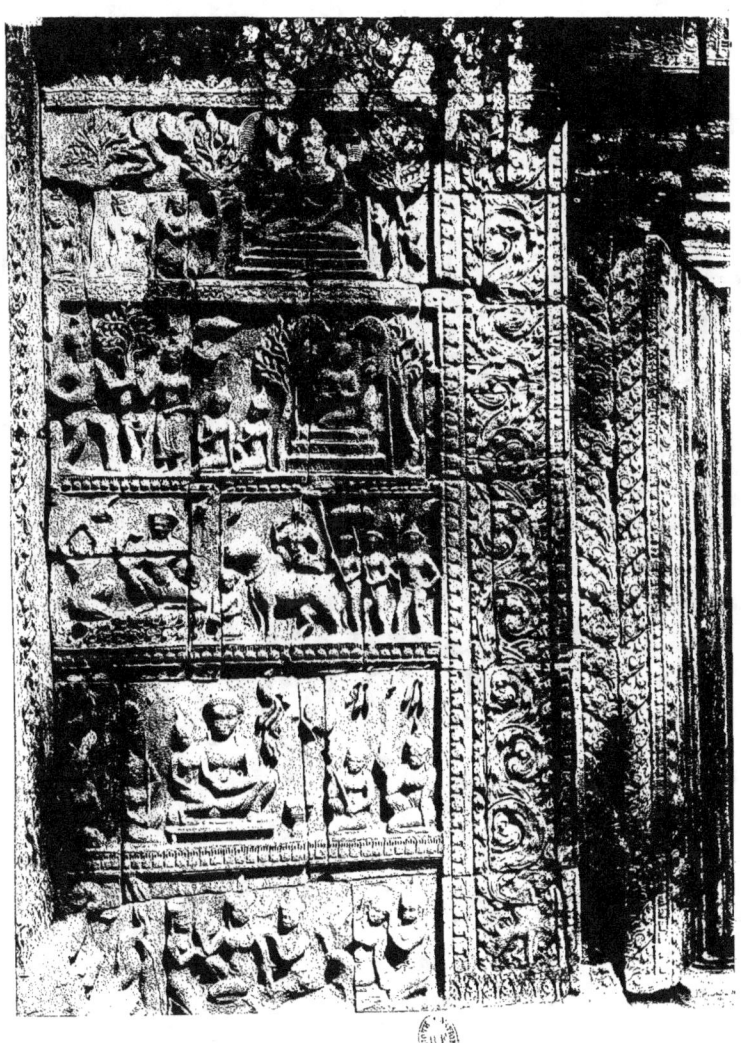

PL. 82

BAPUON, DANS ANGKOR-THOM

BAS-RELIEFS: ANGLE D'UNE DES TOURS DU 2ᴹᴱ ÉTAGE

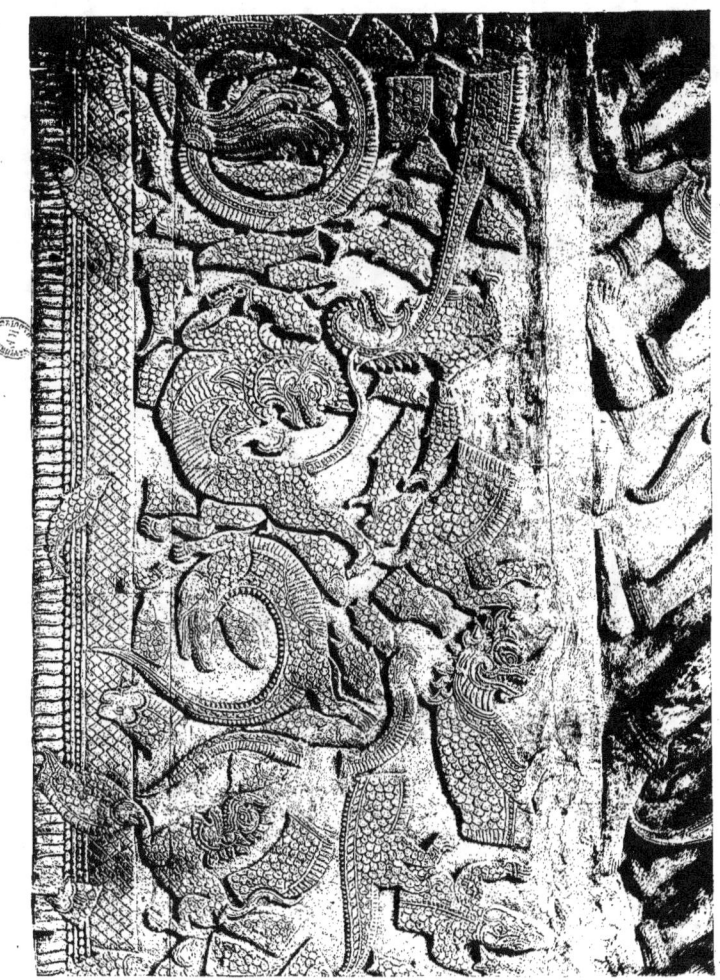

PL. 83

ANGHKOR-VAT

1ᵉʳ ÉTAGE : GALERIE SUD-EST

BAS RELIEFS : FRAGMENT DU BARATTEMENT DE LA MER DE LAIT — PARTIE INFÉRIEURE

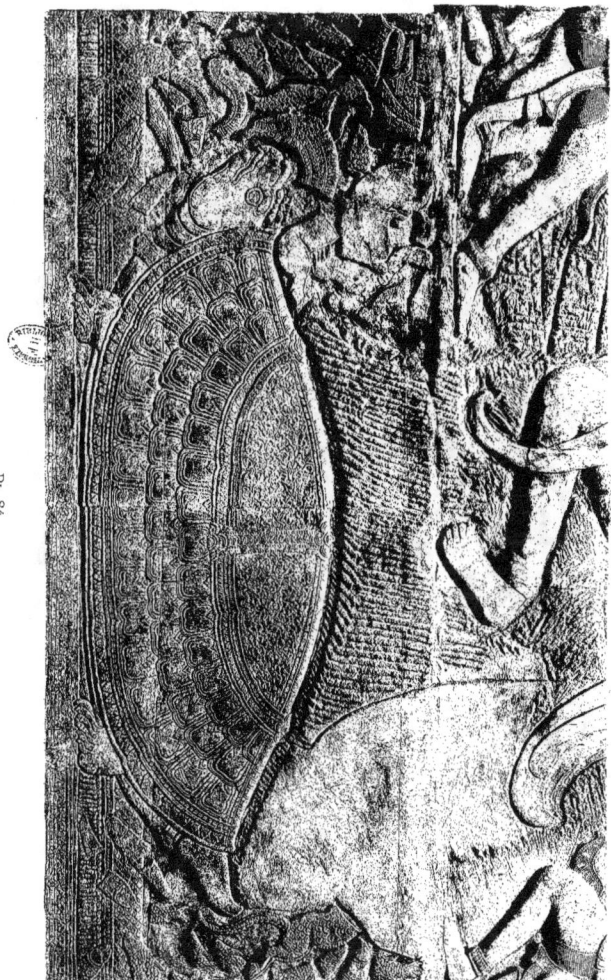

PL. 84

ANGHKOR-VAT

1ᵉʳ ÉTAGE : GALERIE SUD-EST

BAS RELIEFS : FRAGMENT DU BARATTEMENT DE LA MER DE LAIT — PARTIE INFÉRIEURE

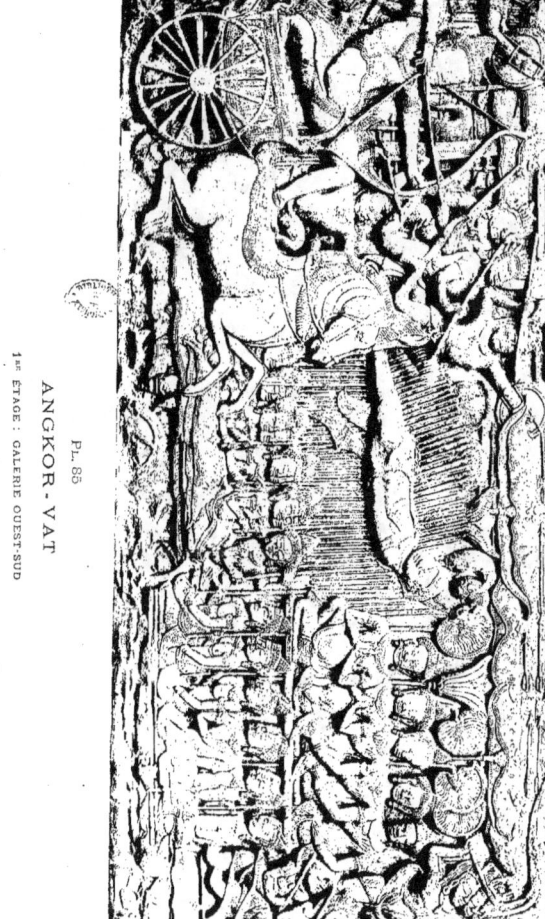

PL. 85

ANGKOR-VAT

1ᴇʀ ÉTAGE : GALERIE OUEST-SUD

BAS-RELIEFS : ÉPISODE DE COMBAT DE PANDAVAS ET DE KAURAVAS (MAHABHARATA)

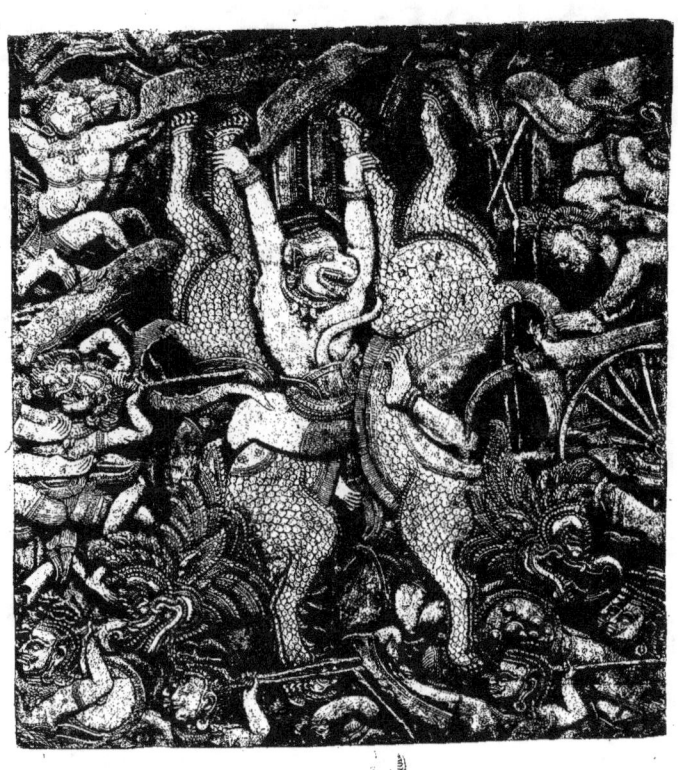

Pl. 86

ANGKOR-VAT

1ᴇʀ ÉTAGE (GALERIE OUEST-NORD)

BAS-RELIEFS : ÉPISODE DES COMBATS DU RAMAYANA

EXPLOIT D'HANUMANT

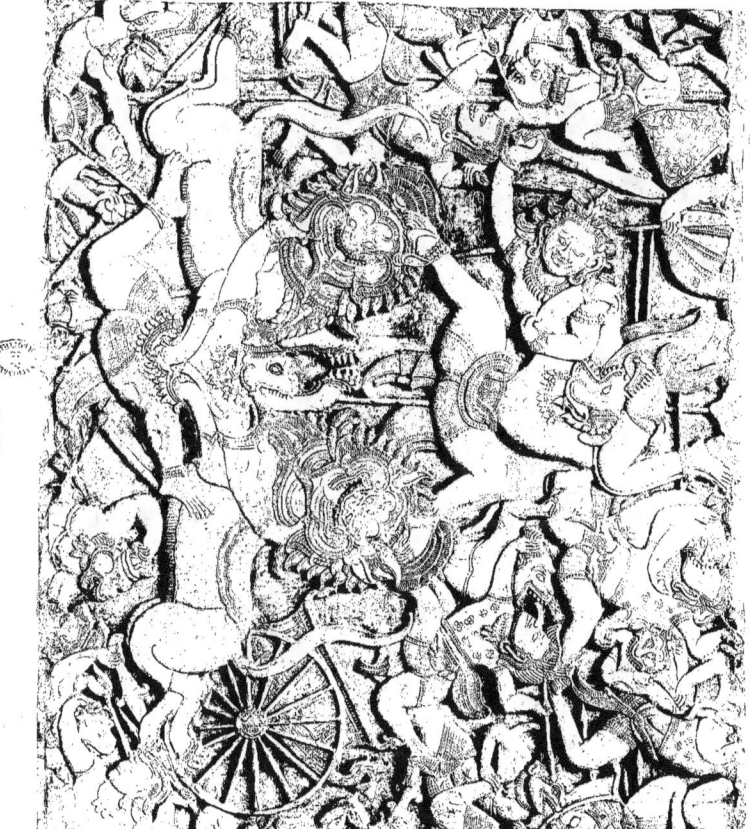

PL. 87

ANGHKOR-VAT

1ᴇʀ ÉTAGE : SALLE SITUÉE A L'ANGLE OUEST-NORD

BAS RELIEFS : ÉPISODE DES COMBATS DU RAMAYANA — EXPLOIT D'HANUMANT

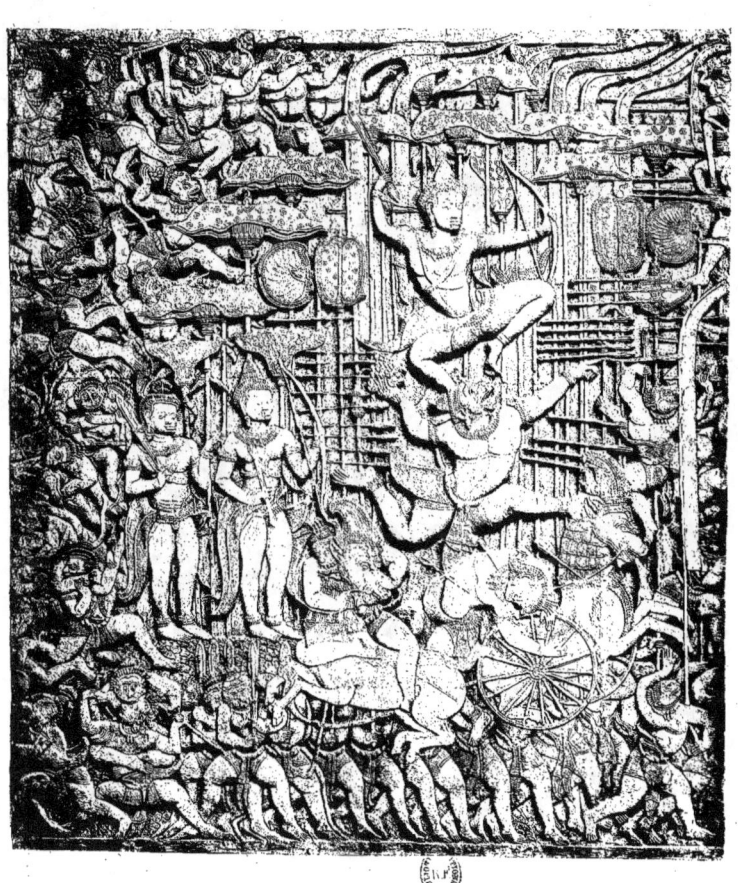

Pl. 88

ANGKOR-VAT

1ᵉʳ ÉTAGE (GALERIE OUEST-NORD)

BAS-RELIEFS : ÉPISODE DES COMBATS DU RAMAYANA

RAMA MONTÉ SUR HANUMANT

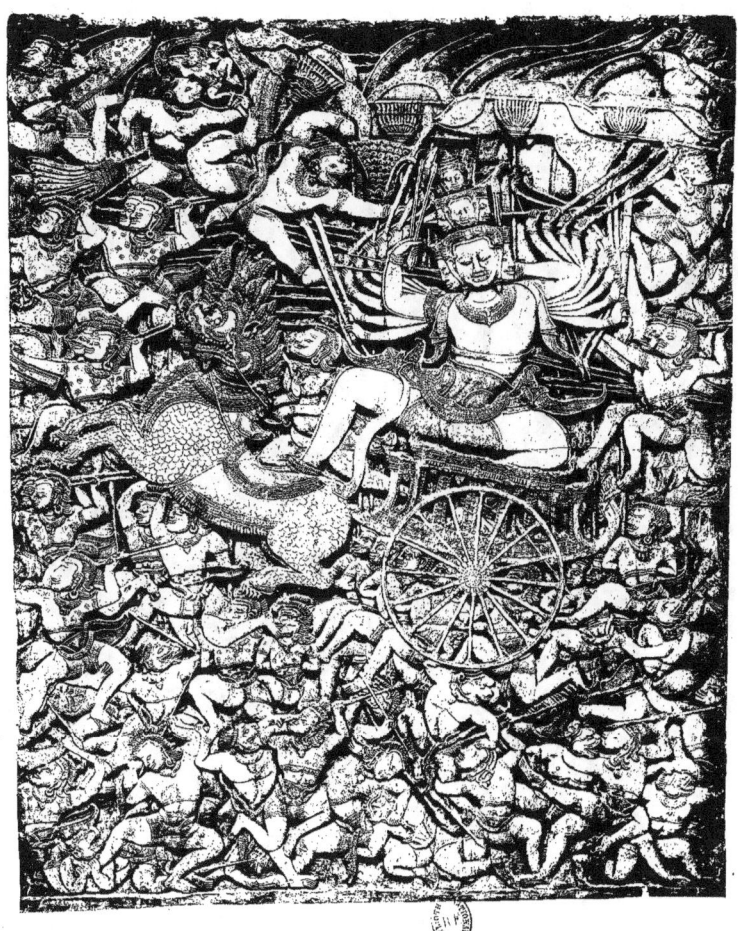

Pl. 89

ANGKOR-VAT

1ᴱᴿ ÉTAGE (GALERIE OUEST-NORD)

BAS-RELIEFS : ÉPISODE DES COMBATS DU RAMAYANA

RAVANA ATTAQUÉ PAR HANUMANT

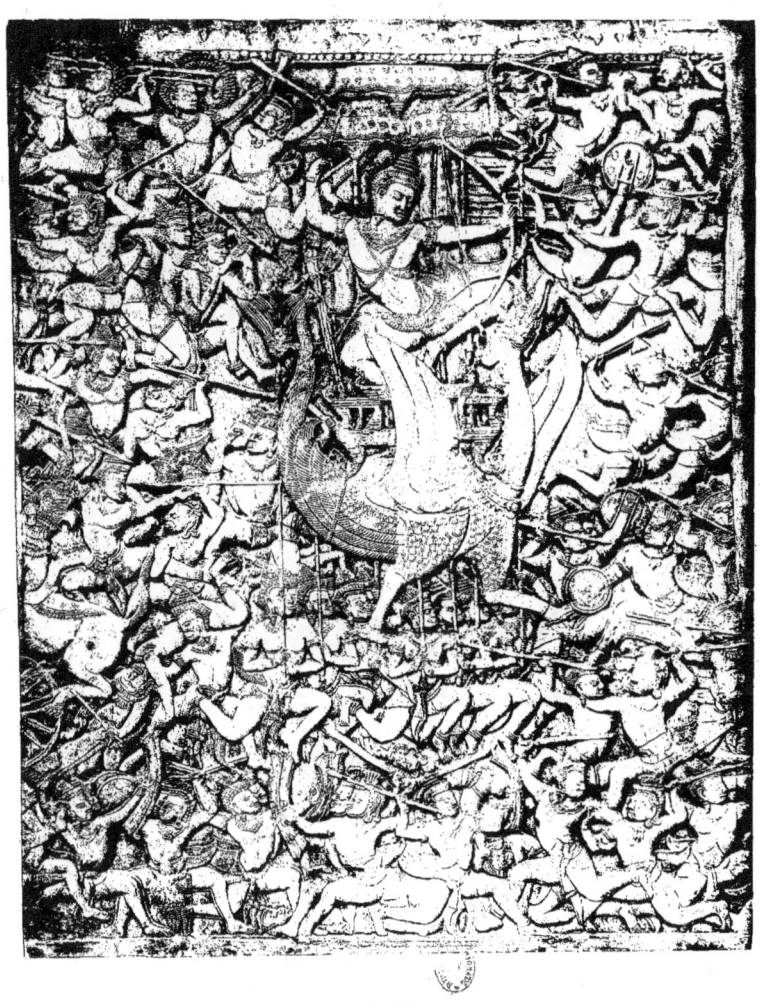

Pl. 90

ANGKOR - VAT

1ᴱᴿ ÉTAGE (GALERIE NORD-OUEST)

BAS RELIEFS : SCÈNE DE COMBAT DE DEVAS ET D'ASOURAS — L'OISEAU HANSA

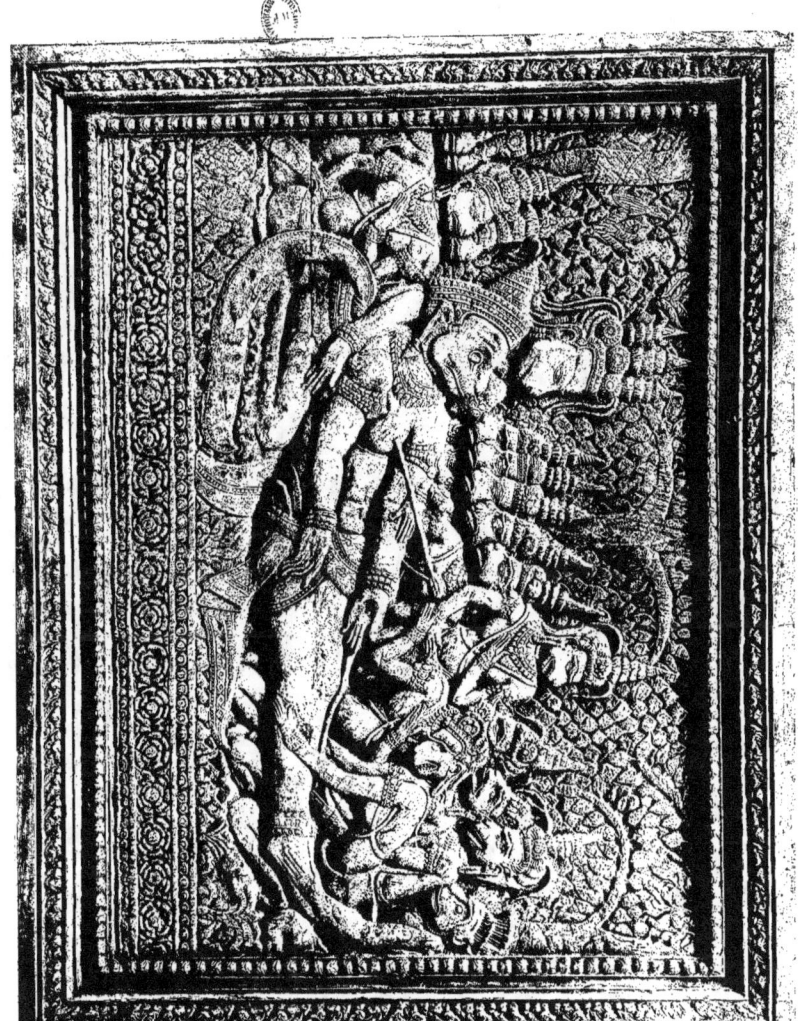

ANGKOR-VAT

1er ÉTAGE : SALLE SITUÉE A L'ANGLE OUEST-NORD

BAS RELIEFS : ÉPISODE DES COMBATS DU RAMAYANA — MORT D'HANUMANT

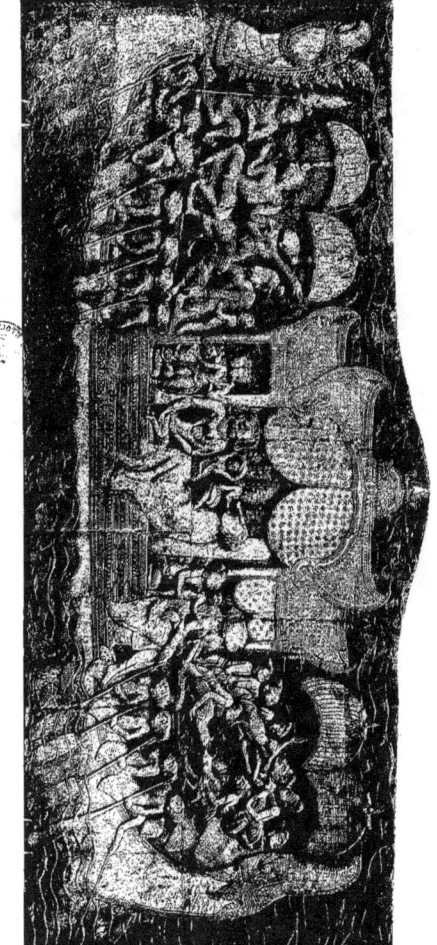

Pl. 92

ANGHKOR-VAT

1ᵉʳ ÉTAGE : SALLE SITUÉE A L'ANGLE OUEST-SUD

BAS RELIEFS : BARQUE ROYALE

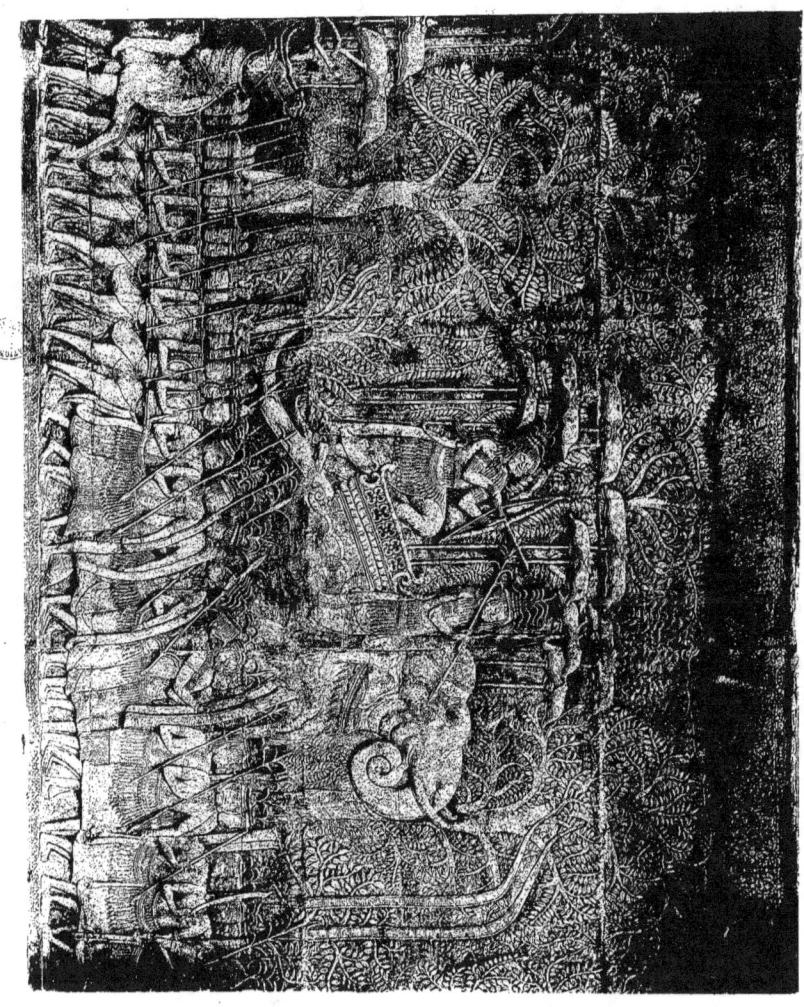

PL. 93
ANGHKOR-VAT
1er ÉTAGE : GALERIE SUD-OUEST
BAS RELIEFS : DÉFILÉ DE GUERRIERS

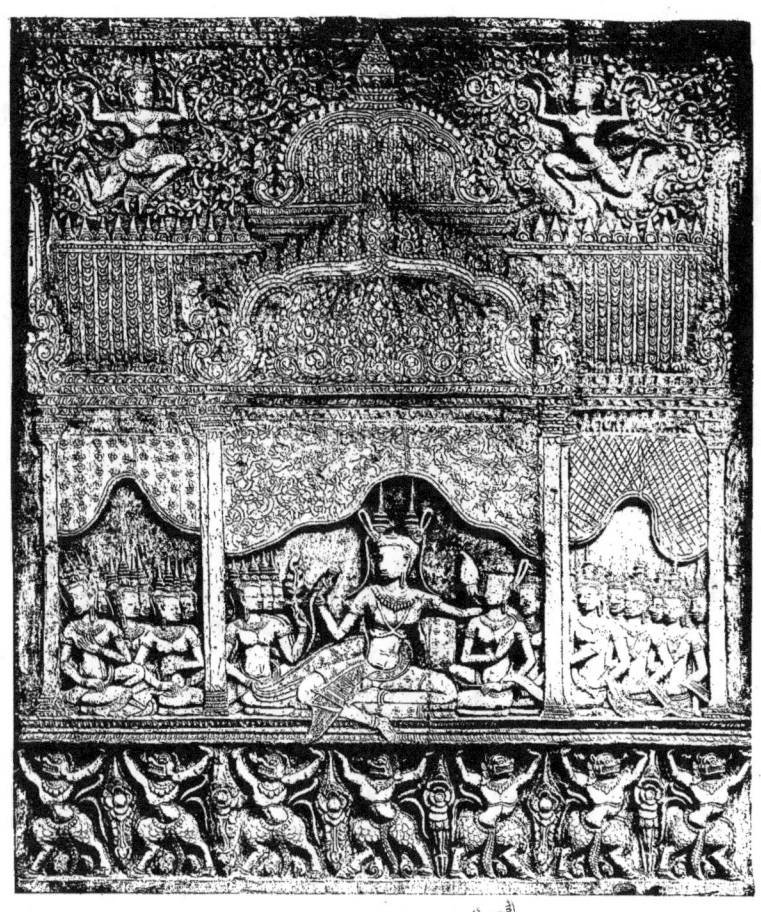

Pl. 94

ANGKOR-VAT

1ᵉʳ ETAGE: (GALERIE SUD EST)

BAS-RELIEFS: PRINCE DANS SON PALAIS ENTOURÉ DE FEMMES (SCÈNE DU PARADIS)

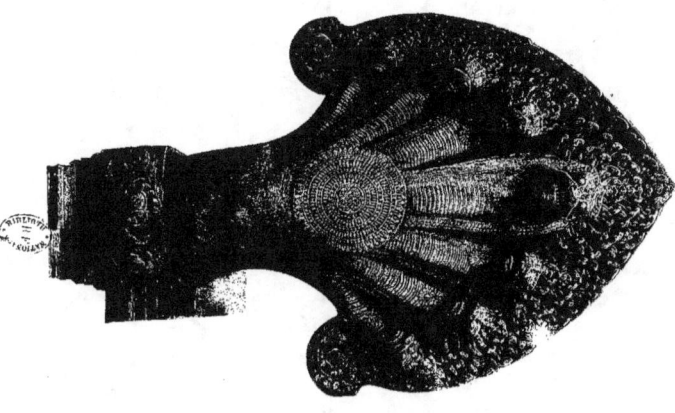

PL. 95

PIMEAN-ACAS, DANS ANGKOR-THOM

TÊTE DE BALUSTRADE, LE SERPENT (NAGA)

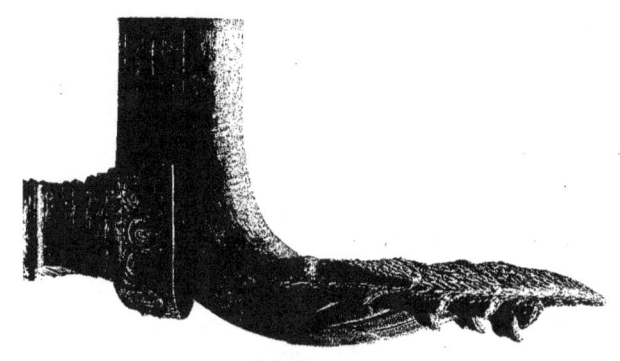

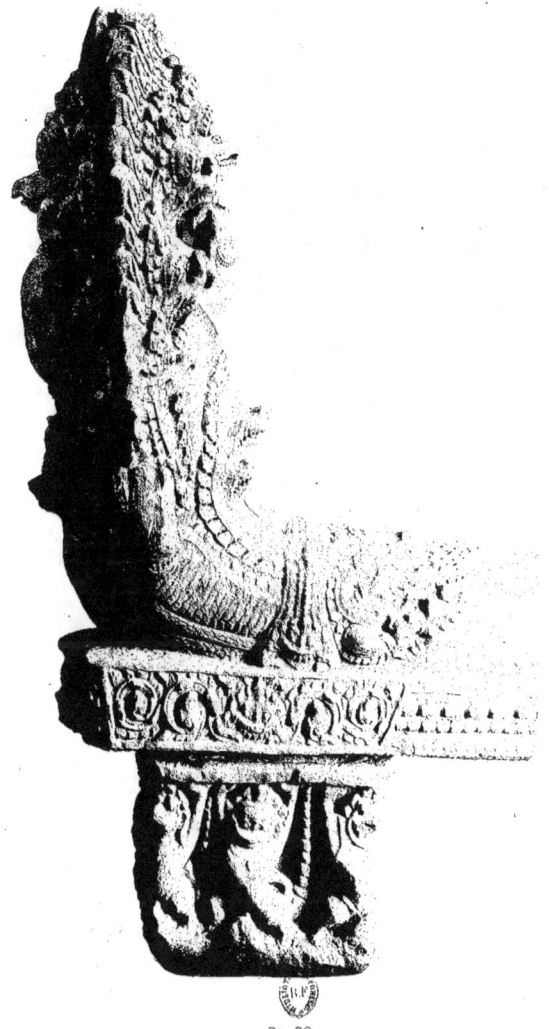

PRASAT-PRATHCÔL

TÊTE DE BALUSTRADE : GARUDA AU MILIEU DES TÊTES DU NAGA

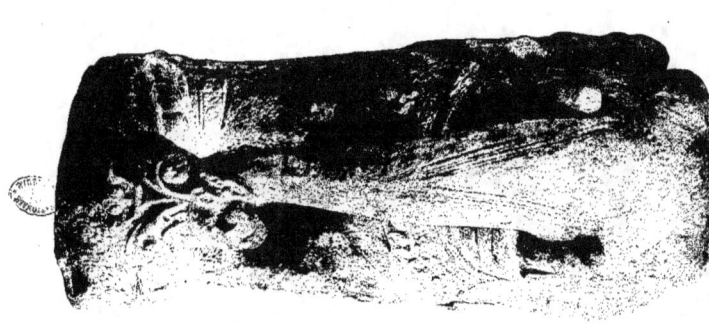
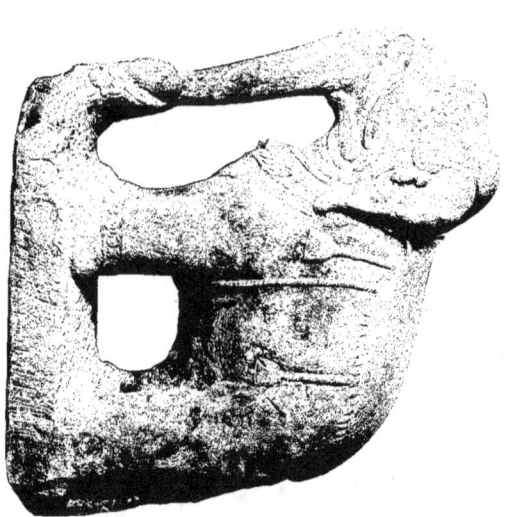

PL. 97

PRASAT-PRAH-DAMREY

ÉLÉPHANT (AYRAVATI) ORNANT LES ANGLES DE LA PYRAMIDE QUI SUPPORTAIT LE SANCTUAIRE

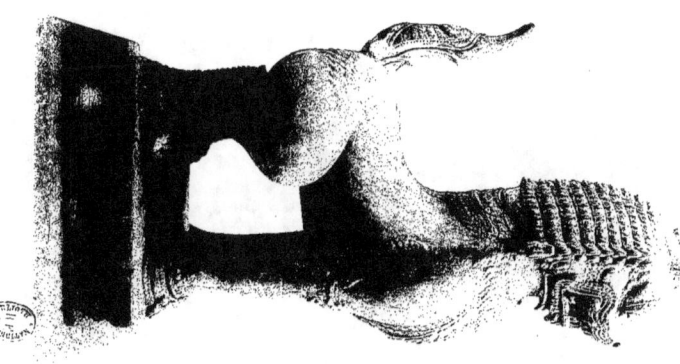
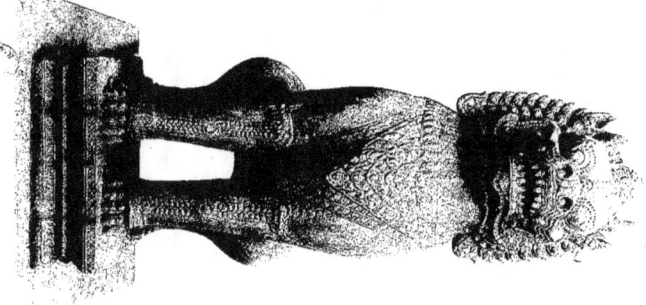

Pl. 98

PRAHKHAN — COMPOING-THOM

LION (SONG) PLACÉS SUR LES LIMONS DES ESCALIERS

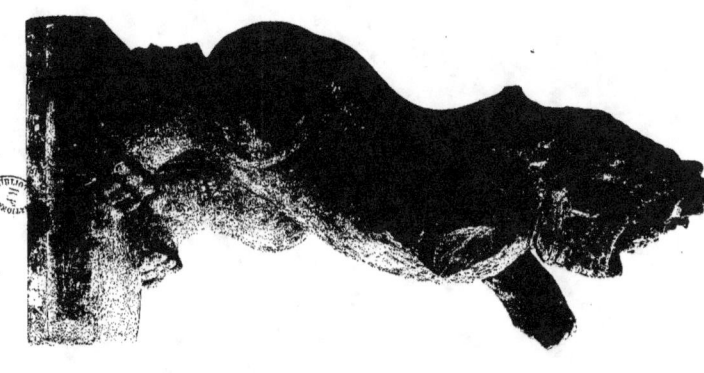
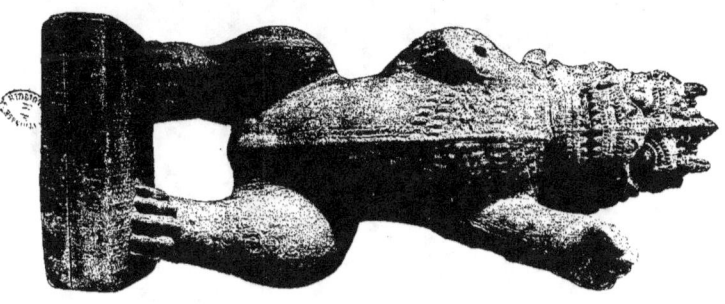

PRAHKHAN — COMPONG-THOM

LION DRESSÉ : GARDIEN DE L'ENTRÉE DU MONUMENT

Pl. 99

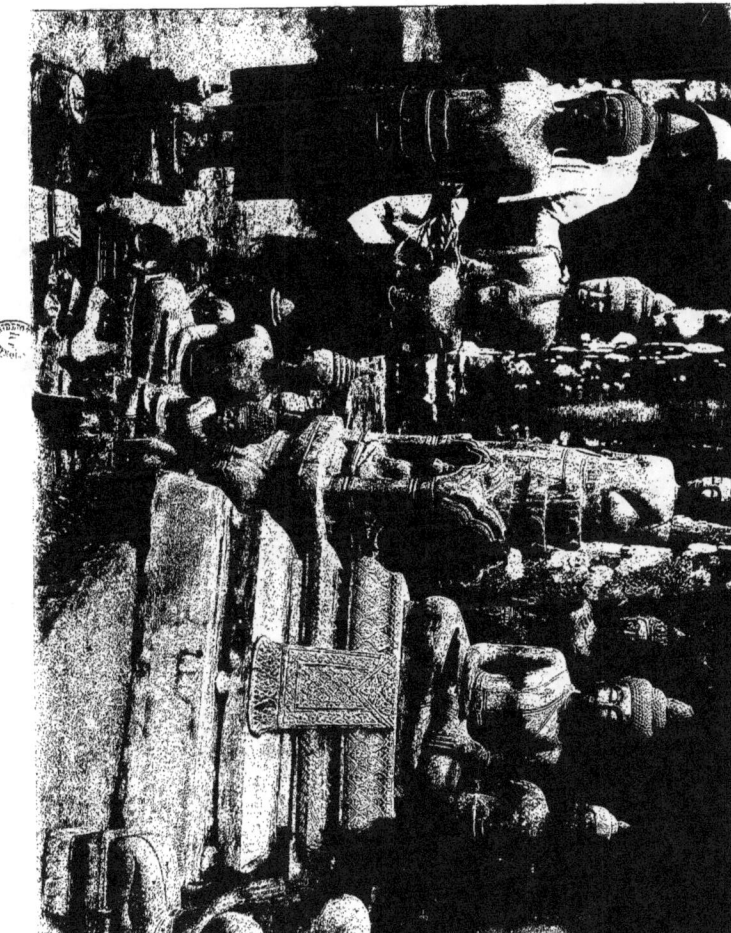

PL. 100 ANGHKOR-VAT

STATUETTES DE BOUDDHA DÉPOSÉES DANS LA GALERIE EN CROIX

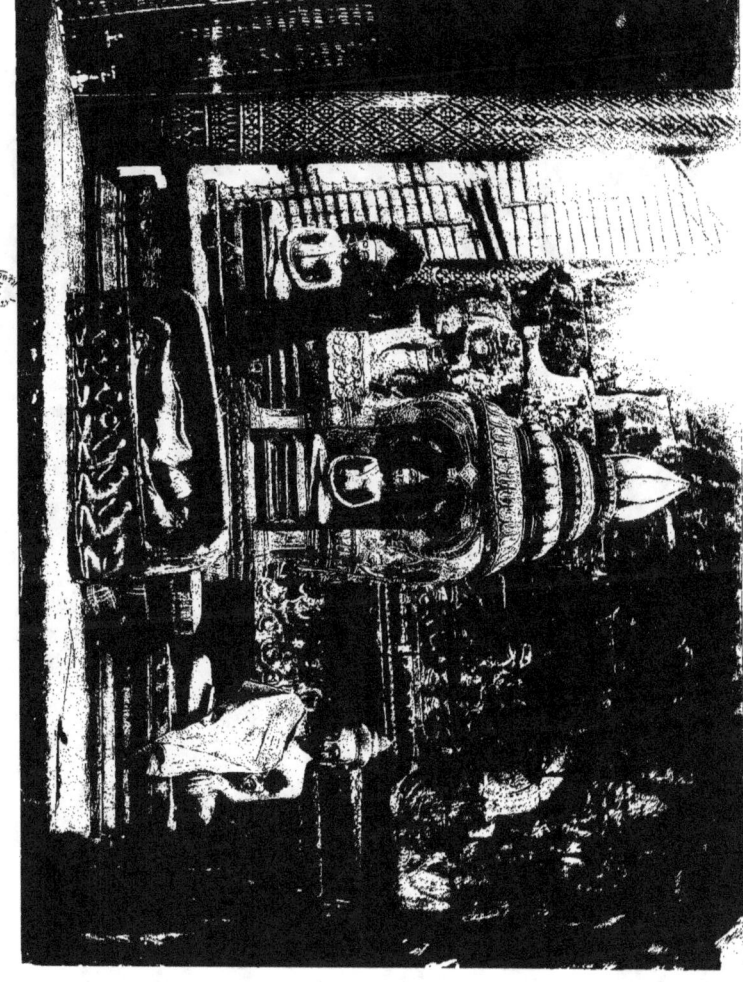

PL. 101

VAT BACHET BAAR — COMPONG-CHAM SUR LE MÉKONG

STATUETTES DE BOUDDHA DÉPOSÉES DEVANT L'ENTRÉE EST DU SANCTUAIRE
SOUS LA PAGODE MODERNE

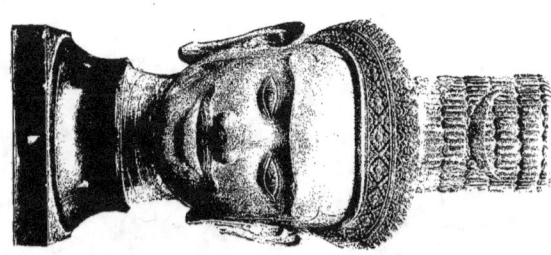

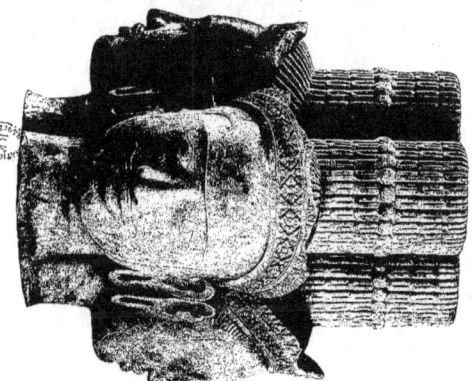

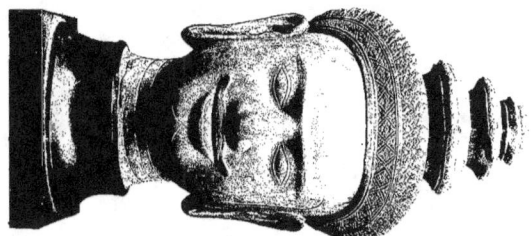

PL. 102

PRASAT PHNOM BOC

CIVA — BRAHMA — VISHNOU

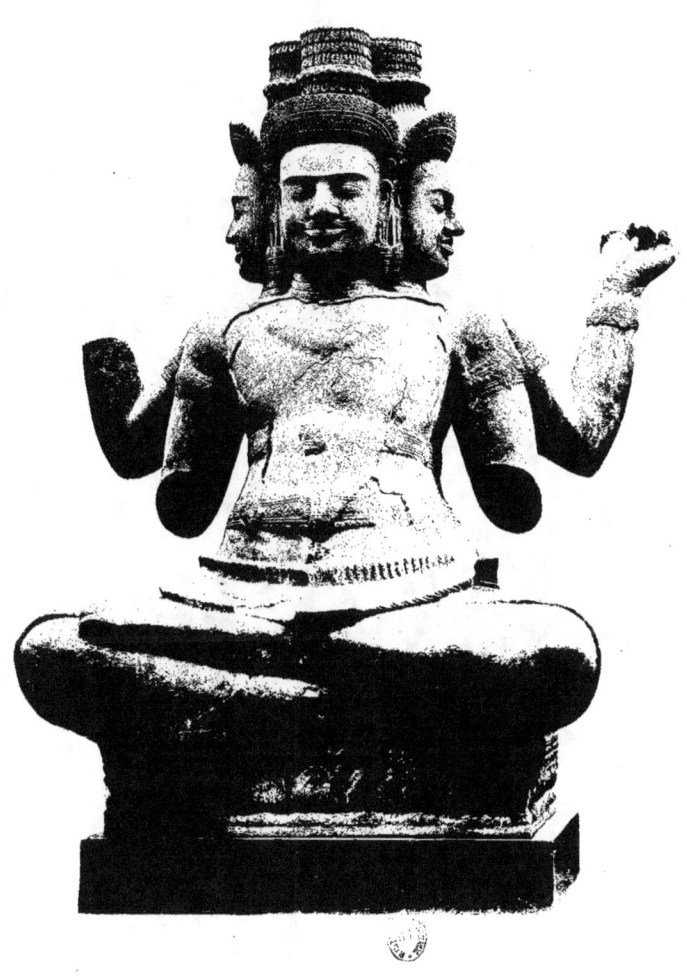

Pl. 103
BASSET — PROVINCE DE BATTAMBANG
BRAHMA

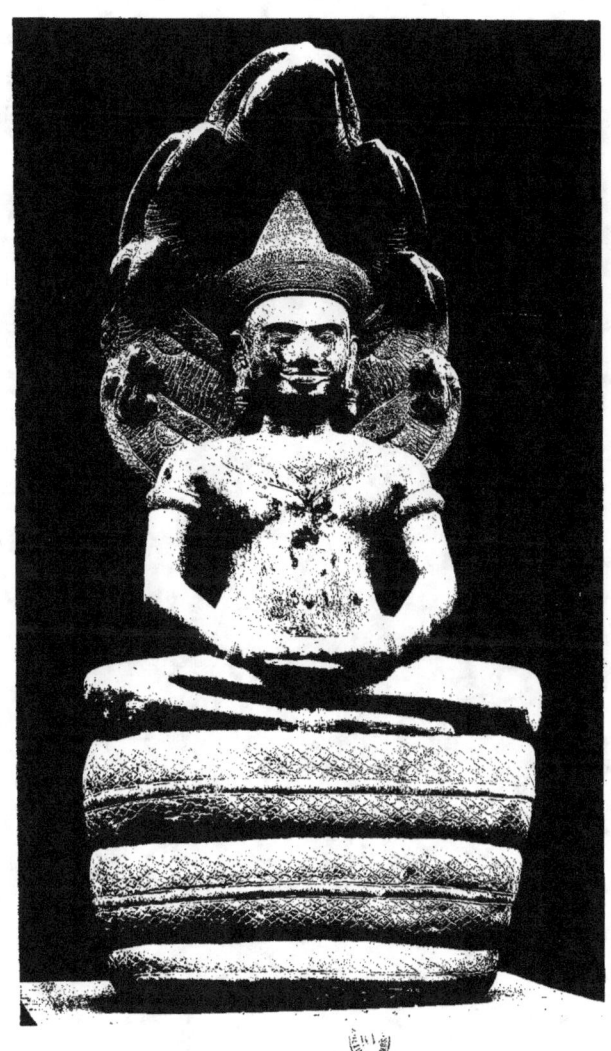

PL. 104
PRAHKHAN — COMPONG-THOM
BOUDDHA ASSIS SUR LE NAGA HEPTACÉPHALE

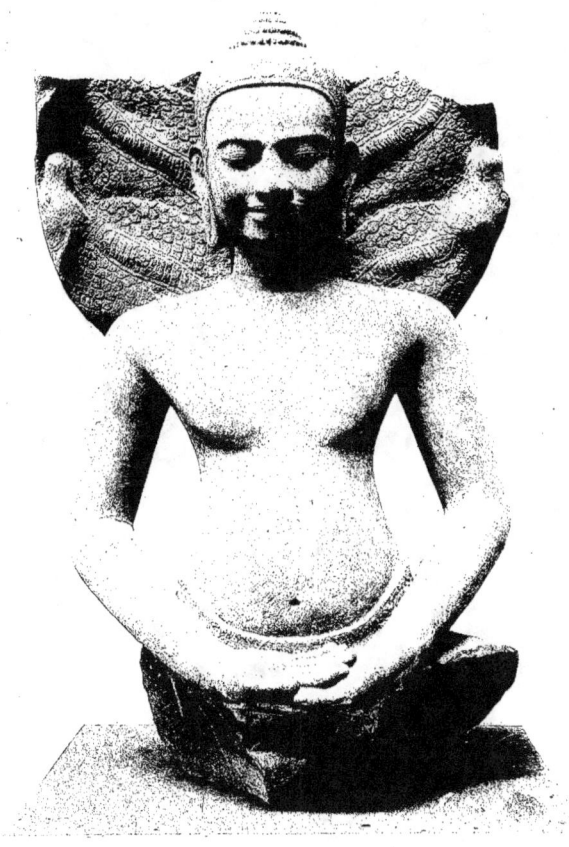

Pl. 105
PRAHKHAN — COMPONG-THOM
BOUDDHA

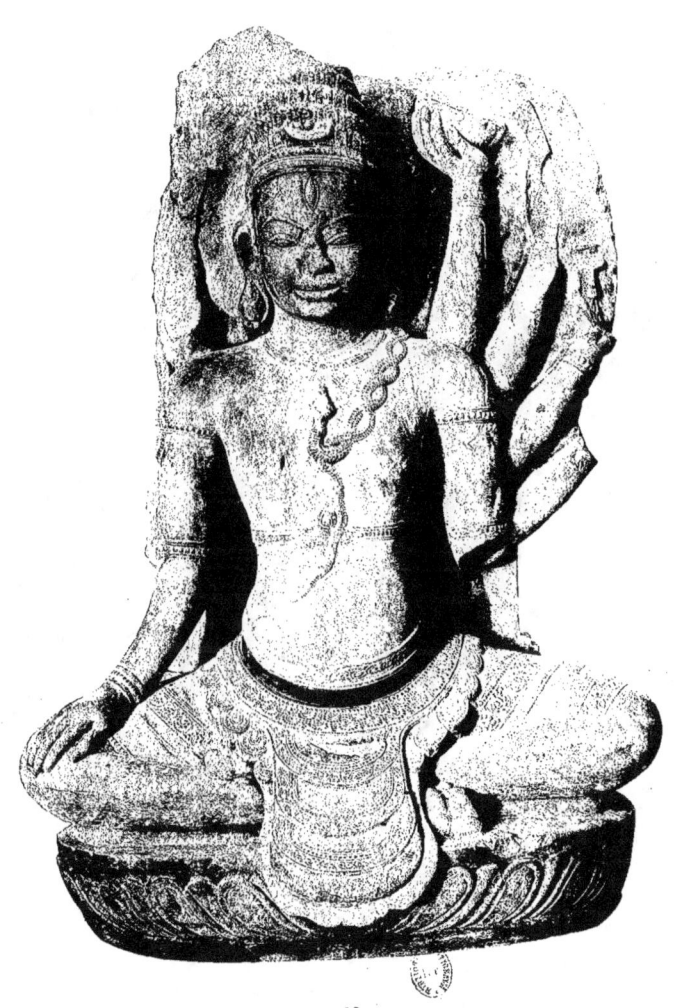

Pl. 106
TCHIAMPA
CIVA : ART TCHIAM OU DE L'ANCIEN TCHIAMPA

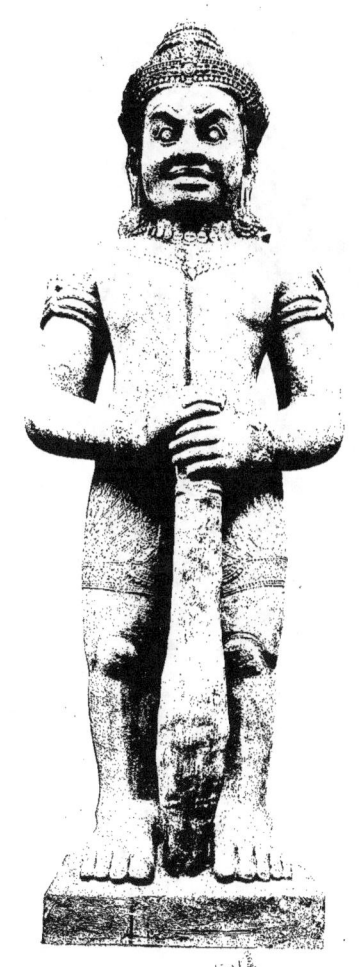

Pl. 107
PRASAT-PRATHCÔL
GÉANT (PHI) PORTE MASSUE, GARDIEN DE L'ENTRÉE DE L'ENCEINTE

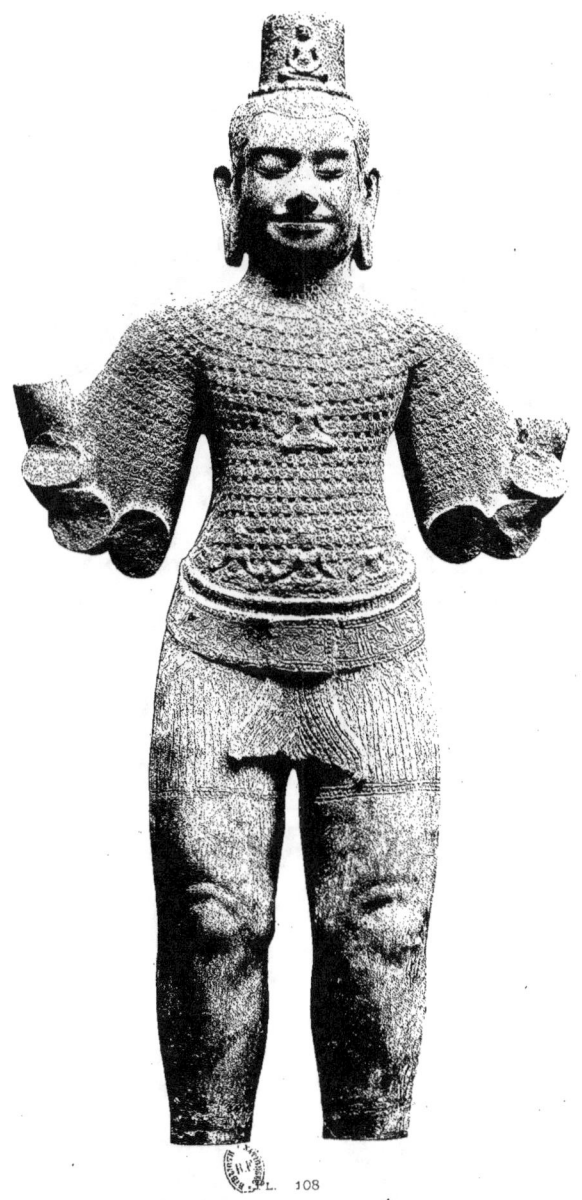

PRASAT-PRATHCÔL

GUERRIER GARDIEN DES TEMPLES BOUDDHIQUES

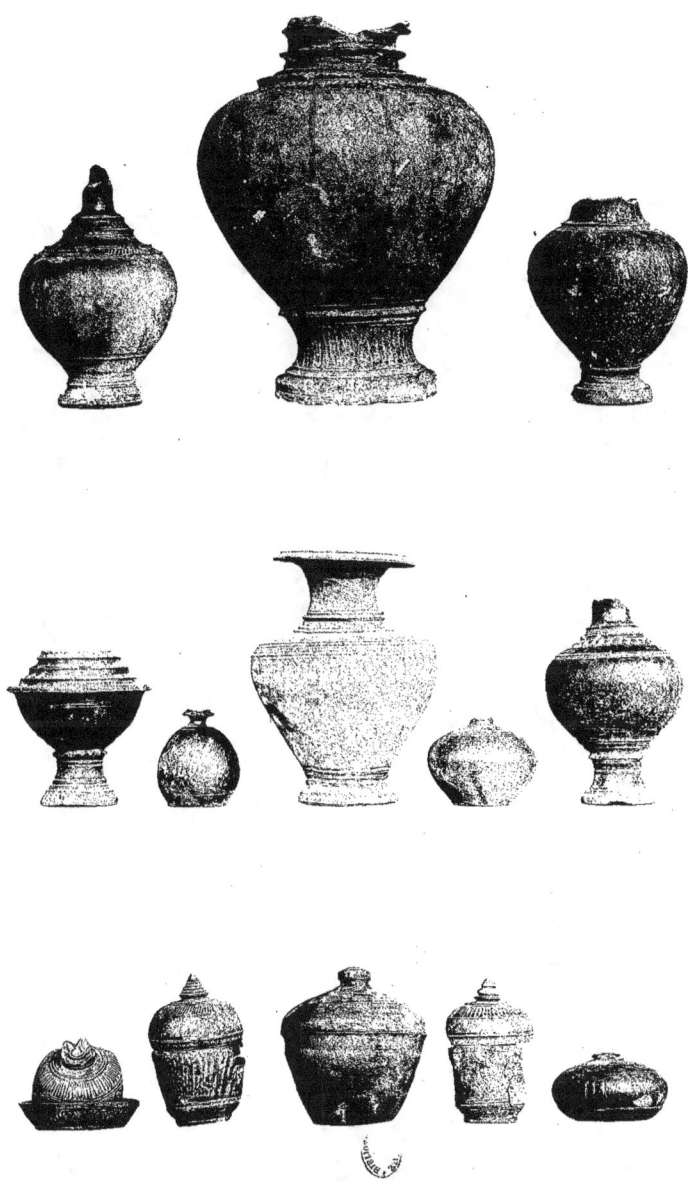

Pl. 109
CAMBODGE & SIAM
VASES EN GRÈS VERNISSÉ AU CINQUIÈME D'EXÉCUTION

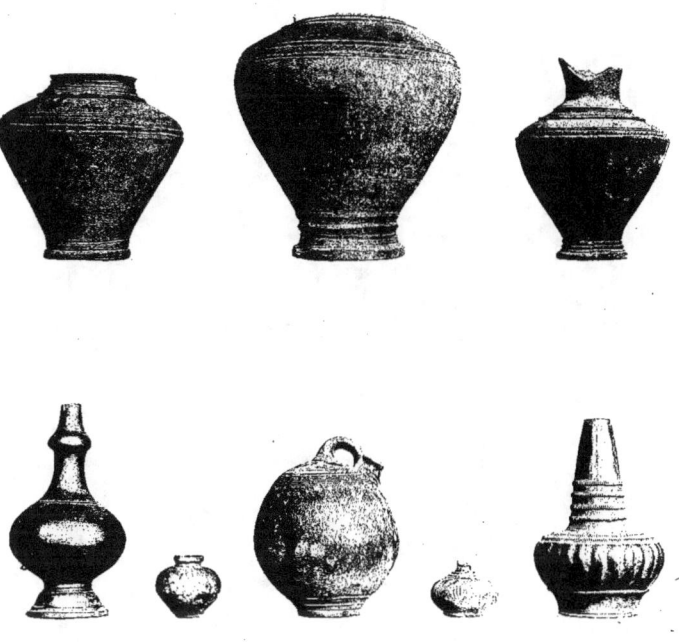
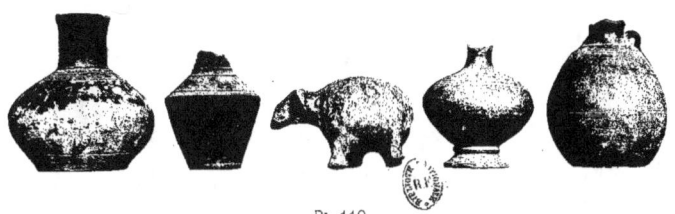

Pl. 110

CAMBODGE & SIAM

VASES EN GRÈS VERNISSÉ AU CINQUIÈME D'EXÉCUTION

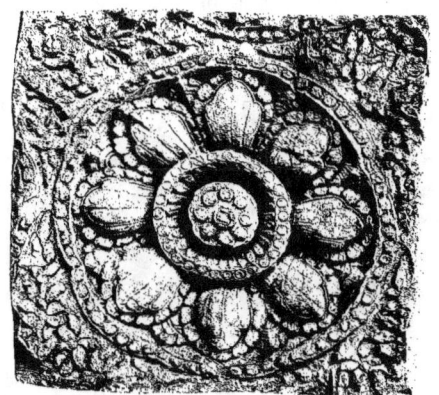

Angkor-Vat. — Rosace des 1/2 voûtes.

TABLE DES PLANCHES

1 Angkor-thôm. — Fragments divers de décoration.
2 Piméan-acas. — Fragment de pilastre.
3 Beng-méaléa. —
4 — — —
5 — — —
6 — — —
7 Thamma-nân. Beng-méaléa. — Fragments de pilastre.
8 Thamma-nân. Anghor-Vat. — —
9 Ta-prôm. Thamma-nân. — —
10 Baraï-mé-baune. Thamma-nân. —
11 Phnom Bachey. — Chapiteaux de pilastre.
12 Ponteay-préa-Khan, près Angkor-thôm. — Fragment de pilastre.
13 Angkor-Vat : Entrée ouest. — Fragment de pilastre.
14 — . Chapiteaux de pilier et de pilastre.
15 — . Entablement de la galerie en croix.
16 — : Tour centrale. — Corniche des galeries.
17 — : — — Linteau reliant deux piliers.

TABLE DES PLANCHES

18 Angkor-Vat : Chaussée extérieure (face ouest). — Chapiteau d'une des colonnes au droit du mur de soutènement.
19 — : Terrasse cruciforme à l'ouest du monument. — Chapiteau d'une des grandes colonnes au droit du mur de soutènement.
20 — . Galerie en croix : motif de base des grands piliers. — Tour centrale : ornementation au 1/3 des piliers de galeries.
21 — : Ornementation d'un des tableaux de porte.
22 — : Fragments d'ornementation des tableaux de baies et de portes.
23 — . Tour centrale. — Fragment de pilastre et de linteau.
24 — . Plafond en bois de la galerie en croix.
25 — : Entrée ouest. — Lambris des passages à niveau.
26 — : Lambris dans les galeries de l'entrée ouest.
27 — : Entrée ouest. — Lambris dans les galeries de la tour médiane.
28 — — —
29 — — (côté du parc.) — Frise au-dessus des baies.
30 — — — — Fragments de frise au-dessus des baies.
31 Ta-prôm. — Frises au-dessus des baies.
32 Angkor-Vat : Chaussée du parc. — Mur de soutènement.
33 — : Tour centrale. — Soubassement des pilastres.
34 Thamma-nân. — Soubassement des galeries.
35 Beng-méaléa. — Plate-bande de soubassement général de l'édifice. — Prah-Banteay. — Frise sous la corniche.
36 Thamma-nân. — Ponteay-pra-Khan. — Fragments de frise sous corniche.
37 Angkor-Vat : Ornementation au-dessus d'une niche ogivale. — Ornementation d'une doucine.
38 — : Tour médiane de l'entrée ouest. — Motifs d'ornementation entre les baies.
39 — : — — 1^{er} étage : ornementation d'un écoinçon. — Marche ornée au droit des seuils de porte.
40 — : Moitié de balustres des baies et fausses baies.
41 Thamma-nân. Chau-sei-Tĕvada. — Colonnes cantonnées aux angles des portes.
42 Angkor-Vat : 2^e étage, galerie face est. — Procédé employé par les Khmers pour exécuter la sculpture.
43 — : Tour médiane de l'entrée ouest (côté du parc). — Ornementation du mur d'angle au-dessus du soubassement.
44 — : Tour médiane de l'entrée ouest (côté du parc). — Ornementation du mur d'angle au-dessus du soubassement.
45 Pimean-acas, dans Angkor-thôm : Grande terrasse à l'est. — Fragment d'un des angles d'une petite tour sur la plate-forme nord-est.
46 Loléy. — Niche en grès encastrée dans les tours en briques.
47 — — —
48 Bakong. — Fausse porte d'une des tours.
49 Mé-baune. — — —

TABLE DES PLANCHES

50 Mé-baune. — Meneau et panneau de la fausse porte (planche 49).
51 Loléy. — Fausse porte d'une des tours.
52 — — Meneau et panneau de la fausse porte (planche 51).
53 — — Fausse porte d'une des tours.
54 — — Meneau et panneau de la fausse porte (planche 53).
55 Prea-rup. — Meneau d'une fausse porte : bouton et entre-deux.
56 Prea-rup. Ta-pròm. — Parties centrales de linteaux de porte.
57 Thamma-nân. — — —
58 Phnom Bachey. — Linteau d'une des portes.
59 Bayon, dans Angkor-thôm. — Linteau d'une des portes.
60 — — — Partie milieu d'un linteau de porte.
61 Prea-pithu, dans Angkor-thôm. —Linteau d'une des portes : le barattement de la mer de lait.
62 Thamma-nân. — Linteau d'une des portes.
63 — — —
64 Loléy. — —
65 Angkor-Vat : Entrée ouest (côté du parc). — Linteau de porte.
66 — — — — Complément du linteau de porte de la planche 65.
67 Loléy. — Frises au-dessus des linteaux de porte.
68 — — Frises au-dessus des linteaux de porte. — Angkor-thôm. — Plate-bande de soubassement.
69 — — Frise au-dessus des linteaux de porte.
70 Vat Bachey Baar. Compong Cham. — Porte d'entrée du sanctuaire (face ouest).
71 — — — Tympan du fronton de la porte d'entrée du sanctuaire (face est).
72 Prea-pithu, dans Angkor-thôm. — Demi-fronton d'angle.
73 Ta-pròm. — Fragment d'un fronton au-dessus d'une porte de galerie.
74 — — Partie centrale d'un tympan de fronton. — Mé-baune. — Linteau de porte : volute d'angle.
75 Bayon, dans Angkor-thôm. — Tourelle sur la plate-forme du 3ᵉ étage.
76 Angkor-Vat : Stèles déposées dans la galerie en croix.
77 — — —
78 Prahkhan. Compong-thôm. — Stèles.
79 — — —
80 Bakong. — Stèle déposée dans la pagode moderne.
81 Bapuon, dans Angkor-thôm. — Bas-reliefs : Angle d'une des tours du 2ᵉ étage.
82 — — — —
83 Angkor-Vat : 1ᵉʳ étage. — Galerie est-sud. — Bas-reliefs : Fragment du barattement de la mer de lait, partie inférieure.
84 — — — — Fragment du barattement de la mer de lait, partie inférieure.

TABLE DES PLANCHES

85 Angkor-Vat : 1ᵉʳ étage. — Galerie ouest-sud. — Bas-reliefs : Épisode de combat de Pandavas et de Kauravas (Mahabhârata).
86 — — Galerie ouest-nord. — Épisode des combats du Ramayana. — Exploit d'Hanumant.
87 — — — — — Épisode des combats du Ramayana. — Exploit d'Hanumant.
88 — — — — — Épisode des combats du Ramayana. — Rama monté sur Hanumant.
89 — — — — — Épisode des combats du Ramayana. — Ravana attaqué par Hanumant.
90 — — Galerie nord-ouest. — Scène de combat de Devas et d'Asouras. — L'oiseau Hansa.
91 — — Salle située à l'angle ouest-nord. — Bas-reliefs : Épisode des combats de Ramayana. — Mort d'Hanumant.
92 — — Salle située à l'angle ouest-sud. — Bas-reliefs : Barque royale.
93 — — Galerie sud-ouest. — Bas-reliefs : Défilé de guerriers.
94 — — Galerie sud-est. — — Prince dans son palais entouré de femmes (scène du paradis)
95 Pimean-acas, dans Angkor-thôm. — Tête de balustrade : le serpent (Naga).
96 Prasat Prathcôl. — Tête de balustrade : Garuda au milieu des têtes du Naga.
97 Prasat-prah-Damrey. — Éléphant (Ayravat) ornant les angles de la pyramide qui supportait le sanctuaire.
98 Prahkhan. Compong-thôm. — Lion (song) placés sur les limons des escaliers.
99 — Lion dressé : gardien de l'entrée du monument.
100 Angkor-Vat. — Statuettes de bouddha déposées dans la galerie en croix.
101 Vat Bachey Baar. Compong Cham. — Statuettes de bouddha déposées devant l'entrée Est du sanctuaire sous la pagode moderne.
102 Prasat phnom Boc. — Çiva. — Brahma. — Vishnou.
103 Basset, province de Battambang. — Brahma.
104 Prahkhan. Compong-thôm. — Bouddha assis sur le Naga heptacéphale.
105 — Bouddha.
106 Tchiampa. — Çiva : Art Tchiam ou de l'ancien Tchiampa.
107 Prasat Prathcôl. — Géant (phi) porte-massue, gardien de l'entrée de l'enceinte.
108 — Guerrier gardien des temples bouddhiques.
109 Cambodge et Siam. — Vases en grès vernissé au cinquième d'exécution.
110 — — —

Angkor-Vat. — Rosace des 1/2 voûtes.

TABLE DES PLANCHES

1 Angkor-thôm. — Fragments divers de décoration.
2 Piméan-acas. — Fragment de pilastre.
3 Beng-méaléa. — —
4 — — —
5 — — —
6 — — —
7 Thamma-nân. Beng-méaléa. — Fragments de pilastre.
8 Thamma-nân. Anghor-Vat. — —
9 Ta-prôm. Thamma-nân. — —
10 Baraï-mé-baune. Thamma-nân. —
11 Phnom Bachey. — Chapiteaux de pilastre.
12 Ponteay-préa-Khan, près Angkor-thôm. — Fragment de pilastre.
13 Angkor-Vat : Entrée ouest. — Fragment de pilastre.
14 — . Chapiteaux de pilier et de pilastre.
15 — . Entablement de la galerie en croix.
16 — : Tour centrale. — Corniche des galeries.
17 — : — — Linteau reliant deux piliers.

TABLE DES PLANCHES

18 Angkor-Vat : Chaussée extérieure (face ouest). — Chapiteau d'une des colonnes au droit du mur de soutènement.
19 — : Terrasse cruciforme à l'ouest du monument. — Chapiteau d'une des grandes colonnes au droit du mur de soutènement.
20 — . Galerie en croix : motif de base des grands piliers. — Tour centrale : ornementation au 1/3 des piliers de galeries.
21 — : Ornementation d'un des tableaux de porte.
22 — : Fragments d'ornementation des tableaux de baies et de portes.
23 — . Tour centrale. — Fragment de pilastre et de linteau.
24 — . Plafond en bois de la galerie en croix.
25 — : Entrée ouest. — Lambris des passages à niveau.
26 — : Lambris dans les galeries de l'entrée ouest.
27 — : Entrée ouest. — Lambris dans les galeries de la tour médiane.
28 — — — —
29 — — (côté du parc.) — Frise au-dessus des baies.
30 — — — Fragments de frise au-dessus des baies.
31 Ta-prôm. — Frises au-dessus des baies.
32 Angkor-Vat : Chaussée du parc. — Mur de soutènement.
33 — : Tour centrale. — Soubassement des pilastres.
34 Thamma-nân. — Soubassement des galeries.
35 Beng-méaléa. — Plate-bande de soubassement général de l'édifice. — Prah-Banteay. — Frise sous la corniche.
36 Thamma-nân. — Ponteay-pra-Khan. — Fragments de frise sous corniche.
37 Angkor-Vat : Ornementation au-dessus d'une niche ogivale. — Ornementation d'une doucine.
38 — : Tour médiane de l'entrée ouest. — Motifs d'ornementation entre les baies.
39 — : — — 1^{er} étage : ornementation d'un écoinçon. — Marche ornée au droit des seuils de porte.
40 — : Moitié de balustres des baies et fausses baies.
41 Thamma-nân. Chau-seï-Tëvada. — Colonnes cantonnées aux angles des portes.
42 Angkor-Vat : 2^e étage, galerie face est. — Procédé employé par les Khmers pour exécuter la sculpture.
43 — : Tour médiane de l'entrée ouest (côté du parc.) — Ornementation du mur d'angle au-dessus du soubassement.
44 — : Tour médiane de l'entrée ouest (côté du parc). — Ornementation du mur d'angle au-dessus du soubassement.
45 Pimean-acas, dans Angkor-thôm : Grande terrasse à l'est. — Fragment d'un des angles d'une petite tour sur la plate-forme nord-est.
46 Loléy. — Niche en grès encastrée dans les tours en briques.
47 — — —
48 Bakong. — Fausse porte d'une des tours.
49 Mé-baune. — — —

TABLE DES PLANCHES

50 Mé-baune. — Meneau et panneau de la fausse porte (planche 49).
51 Loléy. — Fausse porte d'une des tours.
52 — — Meneau et panneau de la fausse porte (planche 51).
53 — — Fausse porte d'une des tours.
54 — — Meneau et panneau de la fausse porte (planche 53).
55 Prea-rup. — Meneau d'une fausse porte : bouton et entre-deux.
56 Prea-rup. Ta-prôm. — Parties centrales de linteaux de porte.
57 Thamma-nân. — — —
58 Phnom Bachey. — Linteau d'une des portes.
59 Bayon, dans Angkor-thôm. — Linteau d'une des portes.
60 — — — Partie milieu d'un linteau de porte.
61 Prea-pithu, dans Angkor-thôm. — Linteau d'une des portes : le barattement de la mer de lait.
62 Thamma-nân. — Linteau d'une des portes.
63 — — —
64 Loléy. — —
65 Angkor-Vat : Entrée ouest (côté du parc). — Linteau de porte.
66 — — — — Complément du linteau de porte de la planche 65.
67 Loléy. — Frises au-dessus des linteaux de porte.
68 — — Frises au-dessus des linteaux de porte. — Angkor-thôm. — Plate-bande de soubassement.
69 — — Frise au-dessus des linteaux de porte.
70 Vat Bachey Baar. Compong Cham. — Porte d'entrée du sanctuaire (face ouest).
71 — — — Tympan du fronton de la porte d'entrée du sanctuaire (face est).
72 Prea-pithu, dans Angkor-thôm. — Demi-fronton d'angle.
73 Ta-prôm. — Fragment d'un fronton au-dessus d'une porte de galerie.
74 — — Partie centrale d'un tympan de fronton. — Mé-baune. — Linteau de porte : volute d'angle.
75 Bayon, dans Angkor-thôm. — Tourelle sur la plate-forme du 3ᵉ étage.
76 Angkor-Vat : Stèles déposées dans la galerie en croix.
77 — — —
78 Prahkhan. Compong-thôm. — Stèles.
79 — — —
80 Bakong. — Stèle déposée dans la pagode moderne.
81 Bapuon, dans Angkor-thôm. — Bas-reliefs : Angle d'une des tours du 2ᵉ étage.
82 — — —
83 Angkor-Vat : 1ᵉʳ étage. — Galerie est-sud. — Bas-reliefs : Fragment du barattement de la mer de lait, partie inférieure.
84 — — — — — Fragment du barattement de la mer de lait, partie inférieure.

TABLE DES PLANCHES

85 Angkor-Vat : 1ᵉʳ étage. — Galerie ouest-sud. — Bas-reliefs : Épisode de combat de Pandavas et de Kauravas (Mahabhârata).

86 — — Galerie ouest-nord. — Épisode des combats du Ramayana. — Exploit d'Hanumant.

87 — — — — Épisode des combats du Ramayana. — Exploit d'Hanumant.

88 — — — — Épisode des combats du Ramayana. — Rama monté sur Hanumant.

89 — — — — Épisode des combats du Ramayana. — Ravana attaqué par Hanumant.

90 — — Galerie nord-ouest. — Scène de combat de Devas et d'Asouras. — L'oiseau Hansa.

91 — — Salle située à l'angle ouest-nord. — Bas-reliefs : Épisode des combats de Ramayana. — Mort d'Hanumant.

92 — — Salle située à l'angle ouest-sud. — Bas-reliefs : Barque royale.

93 — — Galerie sud-ouest. — Bas-reliefs : Défilé de guerriers.

94 — — Galerie sud-est. — — Prince dans son palais entouré de femmes (scène du paradis).

95 Pimean-acas, dans Angkor-thôm. — Tête de balustrade : le serpent (Naga).

96 Prasat Prathcôl. — Tête de balustrade : Garuda au milieu des têtes du Naga.

97 Prasat-prah-Damrey. — Éléphant (Ayravat) ornant les angles de la pyramide qui supportait le sanctuaire.

98 Prahkhan. Compong-thôm. — Lion (song) placés sur les limons des escaliers.

99 — — Lion dressé : gardien de l'entrée du monument.

100 Angkor-Vat. — Statuettes de bouddha déposées dans la galerie en croix.

101 Vat Bachey Baar. Compong Cham. — Statuettes de bouddha déposées devant l'entrée Est du sanctuaire sous la pagode moderne.

102 Prasat phnom Boc. — Çiva. — Brahma. — Vishnou.

103 Basset, province de Battambang. — Brahma.

104 Prahkhan. Compong-thôm. — Bouddha assis sur le Naga heptacéphale.

105 — — — Bouddha.

106 Tchiampa. — Çiva : Art Tchiam ou de l'ancien Tchiampa.

107 Prasat Prathcôl. — Géant (phi) porte-massue, gardien de l'entrée de l'enceinte.

108 — — Guerrier gardien des temples bouddhiques.

109 Cambodge et Siam. — Vases en grès vernissé de cinquième d'exécution.

110 — —

www.ingramcontent.com/pod-product-compliance
Lightning Source LLC
Chambersburg PA
CBHW071524220526
45469CB00003B/637